Product
Design
Styling

プロダクトデザインの
スタイリング入門

アイデアに形を与えるための11ステップ

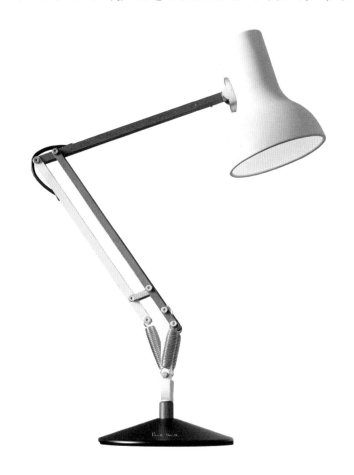

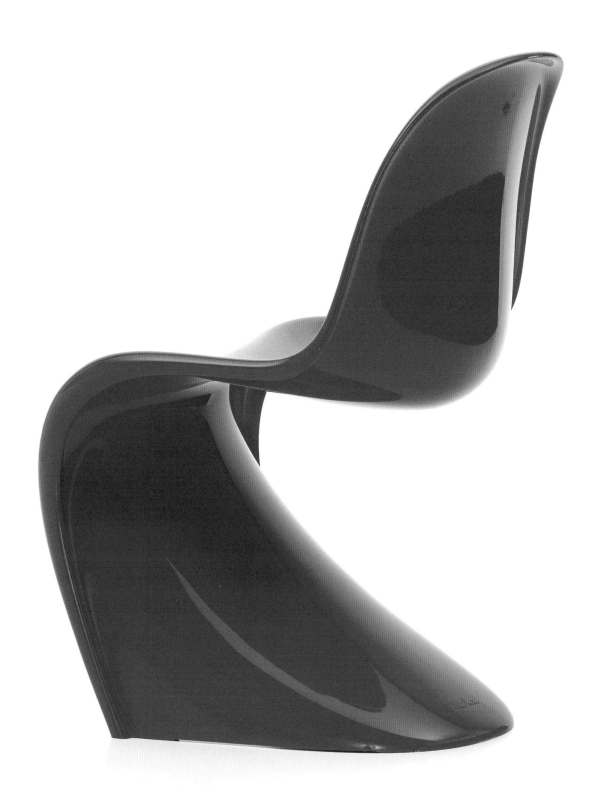

Product Design Styling

プロダクトデザインの
スタイリング入門

アイデアに形を与えるための11ステップ

ピーター・ダブズ　著

小野健太　監訳／百合田香織　翻訳

目次

はじめに

この章で学ぶこと

・外見がプロダクトの認知に与える影響(p.11)

・スタイリングプロセスの重要性(p.12)

・MAYAやオズボーンのチェックリストなどの
アイデア発想法(p.12)

はじめに

プロダクトスタイリングとは、検討を重ねてアイデアに形をもたらす行為です。マイク・バクスターの著書『Product Design（プロダクトデザイン）』（1995年）では、「デザイナーのスキルのひとつで、技術的性能を変えることなく付加価値をもたらすもの」と位置づけられています。ターゲットカスタマーの心を動かすプロダクトを狙い通りかつ効率的にデザインするには、スタイリングの力を高めなければなりません。デザイナーのなかには生まれつきスタイリングのセンスに恵まれた人もいますが、そうでない人も学んで身につけることができます。本書は、初心者からプロまであらゆるデザイナーに役立つように、スタイリングのプロセスを重要な項目ごとに分け、それぞれにイラストを添えてわかりやすく解説した一冊です。

コンセプトデザインの初期段階では、その後のプロセスでさまざまな要求が加わることを考慮して、デザインブリーフに対する幅広いソリューションをつくりだすことがプロダクトデザイナーに求められます。一般的にこの段階では、機能面でのイノベーションとスタイリングとに焦点を絞ります。というのも、その2点がクライアントへのコンセプトの売り込みに直結するからです。またプロダクトの開発が進むにつれ要求事項に、よりうまく対応するために当初のフォルム（形態）を調整する必要がでてくることもあるでしょう。一般消費者向けのプロダクトは、機能、使いやすさ、環境、生産性、コスト、実用性、美しさといったいくつもの要素の譲り合いで成立します。ただ、どの要素も最終的な外観に影響する重点となる可能性があり、デザイナーとして最適なビジュアルを選択するにはスタイリングに力を入れることが極めて重要です。

> プロダクトスタイリングとは、検討を重ねてアイデアに形をもたらす行為です。

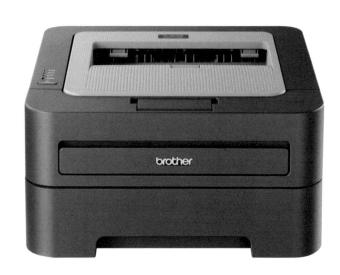

A　設置された環境になじむデザイン：ブラザー レーザープリンター HL-2240D。

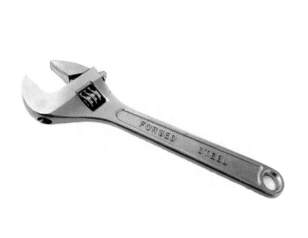

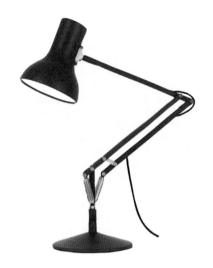

B このうえなく機能的:
モンキーレンチ。

C 機能的なデザイン:
アングルポイズ Type75 Mini。

機能から十分に特徴的な形態が決まり、視覚的につくりこむ必要のない場合も
あります。カスタマーは**図A**のような、設置する環境になじむ「静かな」外観の
デザインを好むかもしれません。一方、たとえばモンキーレンチ（**図B**）は、特に
スタイリングをしなくても特徴的で、見た目におもしろいプロダクトです。このう
えなく機能的でコストパフォーマンスに優れた形態をしています。また**図C**の照
明器具のように機能的な形態で競合相手の優位に立てるように見えたなら、そ
のままにしておくのが、よい案かもしれません。

プロダクトスタイリングのゴールは、美しいものをつくりだすこととは限りません。
視覚的に強そうだったり、遊び心があったり、穏やかだったり、ブランドを重視
したりするのがふさわしいこともあるでしょう。ただどんなテーマを選んだとして
も、デザインは常に調和のとれたものである必要があります。魅力のないディテー
ルに気づいて改善できるようにならなければ、消費者に低品質あるいは好まし
くないと印象づけるプロダクトになりかねません。

カスタマーの願望に狙いを絞り、スタイリング案をいくつかつくってレビューし
てもらえば、プロダクトスタイリングが主観的になるのを防ぎ、対象とするマーケッ
トの大多数の心を引きつける「"理想の"デザインに論理的に近づく」ことができ
ます（参照:『Watches Tell More Than Time（腕時計は時間以上のことを教えてくれ
る）』デル・コーツ著、2003年）。イノベーティブな機能に合わせて斬新なプロポー
ションのプロダクトをスタイリングするとき、デザイナーの力量が試されますが、
本書で紹介するスタイリングのテクニックや知識、参考事例を活用すれば、極
めて難易度の高いデザインブリーフに対してもよい成果を生み出せます。

本書ではカーデザインの事例をいくつか取り上げています。というのも、自動車の外観デザインは商業的価値が高く、一般的なプロダクトデザインよりもずっと複雑なスタイリング手法が展開されているからです。カーデザイナーが何十年もかけてつくりあげてきた複雑なスタイリング手法の中には、ほかの分野で活用できる手法もあります。そうした手法を理解し、確かなスタイリングプロセスを習得すれば、複雑なソリューションをより迅速に探求することができます。

デザイナーとして頭角を現し、将来、スタイリングのイノベーションを引っ張っていきたいと思うなら、独自のスタイリングプロセスとテイストをつくりあげることが重要です。元祖ランボルギーニ・カウンタックは平凡さとは無縁ですが、そっくりのプロダクトがいくつもあったならどれもひどく凡庸に見えてしまうでしょう。オリジナリティがプロダクトの魅力を生み出すことは少なくありません。だからこそ、スタイリングのイノベーションはたいへん重要なのです。競合プロダクトに類似したプロダクトでは、成功するかもしれませんが抜きん出ることは難しく、加えて意匠権侵害で訴えられる危険性がありますし、潜在能力も発揮できません。ブランドが独自性をもつには、デザインやスタイリングでほかを追随するのではなく、リードしなければならないのです。

スケッチは、デザイン案を深掘りし伝えるうえでかけがえのない視覚ツールです。さらに、いくつかのソリューションをすばやく提案するのに役立ちます。そうしたテクニックの上達に役立つ書籍はたくさんありますが、重要なのは地道な訓練です。基礎的なスケッチ力がなければ、プロダクトのデザインやスタイリングを発展させるのはなかなか難しいでしょうが、不可能ではありません。有名デザイナーのなかにはとてもラフなスケッチを描く人もいれば、プロトタイプをつくったり、CAD（コンピューター支援設計）やAdobe社のソフト（Photoshopと Illustrator）に頼ったりする人もいます。

本書はスケッチ手法を扱う書籍ではありません。体系化されたプロのスタイリングプロセスを理解しやすくステージ別に解説し、読者自身が取り組む消費者向けプロダクトのスタイリングをうまく進められるように導く一冊です。また、デザインを学ぶ学生やプロ（加えてエンジニア、教師、マーケター、起業家）がこのテーマへの理解を深め、独自のプロダクトをスタイリングする手助けとなることを目指しています。そしてステージごとに、デザインにあたって重視すべき点はなにか、デザインしたものをどう評価するか、要求があったときにはどうやって最適化すればよいかを検証し解説していきます。自身の手がけるものだけでなく競合プロダクトのスタイリングを批評する力もしっかりと身につき、そこでの気づきを活かせば優れたデザインを大胆かつ迅速につくりだすことができるでしょう。

本書の使い方

本書を読む際にはスケッチブックとペンを手にし、実践しながら各ステージを理解していきましょう。プロダクトのカテゴリーによっては関係のないステージもあるので、取り入れるのに最適なステージの見極めには、個別に判断し検討する必要があります。新しいプロダクトなら、機能的な要素が明確になってからスタイリングを始める方がよいでしょう。その方が、考慮しなければならない制約や創造性を自由に発揮する余地がはっきりします。デザインの観点からいえば、どんなプロジェクトでも早い段階でスタイリングを検討する方がプロポーションを最適化しやすくなります。仮になんの制約もなくスタイリングした場合には、製造に至るまでにまず間違いなく修正が必要になると考えておきましょう。挑戦的かつイノベーティブな姿勢で、本書の内容を目いっぱい展開させてみてください。わくわくするようなプロダクトデザインの未来をつくりだせるのは、イノベーティブなアイデアから生まれる個性あふれるスタイリングなのですから。本書の内容には同意できないところもあるでしょう。自分の意見を大切にし、記録しておいて、将来デザインするときに試してみてください。きっとあなた独自のスタイルを強化するのに役立つことでしょう。

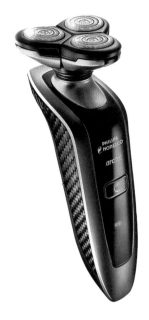

見ることから始めよう

スタイリングプロセスに入る前に、プロダクトデザイナーというのは視覚型の人間であって、日々のなかで出会うあらゆるものを目で見ることで確かめ、問いかけるものだと頭に入れておくことが重要です。まだ学び始めたばかりなら、どこかへ外出したときも家にいるときも、常にプロダクトを観察し、疑問をもち、視覚的に分析する習慣をつけていきましょう。あらゆることに疑問をもってみることです。どうして魅力的に感じるんだろう？　なぜ不快感を覚えるんだろう？　どうすればもっとよくなるだろう？　この外観はプロダクトの何を伝えようとしているんだろう？　と。わくわくするような最新プロダクトを、あるいは古典的でアイコン的なプロダクトを探し出しましょう。実物をよく調べて形態をよく理解し、そのプロダクトがほかとは違って見える理由を見つけ出しましょう。そうすれば「スタイリングの目」が養われ、自分のデザインに足りないものを見つけて直すことができるようになります。**図D**を見てください。上のシェーバーのスタイリングには、2007年までのこのカテゴリーでは一般的ではなかった現代的なテーマが用いられ、とてもモダンに見えます。先端が細くなったシルエット、空気力学的なハンドル、質感のあるグリップ、流れるようなライン、光沢のあるデジタルディスプレイ、そのどれもが下にある古いデザインとの大きな違いを生み出し、動きを最大化できるようにデザインされたイノベーティブな機能をもつヘッドが自然と新しい外見をもたらしています。

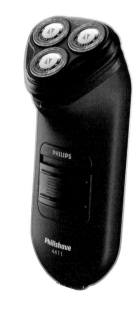

D　フィリップス　Norelco Arcitec Electric Razor、2007年（上）、Philishave HQ4411/88、2001年（下）。

スタイリングプロセス

コンセプト生成のステージでは、機能面でのイノベーションと視覚面での卓越性の両方を発揮し、なおかつ最終的に生産につながるコンセプトを、いくつかつくりだすことが求められます。そしてデザインコンセプトづくりには、ターゲットカスタマーと競合プロダクトに対する深い理解と、視覚認識を練り上げる作業とが欠かせません。確かなスタイリングプロセスは、視覚に強く訴えるコンセプトを短い時間でつくりあげるのに役立ちます。また視覚面での方向性をしっかり定めておけば、裏づけとなる美の根拠への確信が深まると同時に、機能面で修正が必要になったときにもさまざまなソリューションを提案できるでしょう。それに続くステージは、プロダクトデザインのスタイリングのなかでもとりわけ重要な領域に広がっています。情報を完全に把握し吸収するには、スケッチを描いていろいろと試してみるとよいでしょう。各章の終わりには各ステージに合わせた事例を図で紹介しているほか、巻末にもわかりやすいようにまとめて事例を掲載しています。

スタイリングのイノベーション

スタイリングとは実験にほかなりません。どんなプロダクトでも複数の方法があるからです。この後に紹介する情報を、独自のスタイリングプロセスをつくりあげていく道しるべとして活用してください。

スタイリングのイノベーションは、目にしたカスタマーをわくわくさせ、生産者が競合相手に先んじるのを後押しします。ただ、デザインのアイデアに窮してしまうことは少なくありません。次のページに紹介しているのは「オズボーンのチェックリスト」に基づくリストで、デザインとスタイリングのインスピレーションをもたらしてくれます。もとになるリストを作成したアレックス・F・オズボーンは、広告代理店の創設者であり、1953年にクリエイティブな発想ツールとしてブレインストーミングを考案した人物です。各項目を確認し、スタイリングの幅広い選択肢を生み出すためのインスピレーション源として活用してください。

人とは違う美しさをつくりだすために、本書で解説するスタイリングのステップのいくつかを変えたり省いたりしてみてもかまいません。想像力を広げ、人びとの予測を超えていきましょう。

MAYA

MAYAは、インダストリアルデザイナーのレイモンド・ローウィが1940年代に発案した「Most Advanced Yet Acceptable（極めて先進的だが受け入れられる）」の略語であり、今なお重要な考え方です。このことばが提唱しているのは、どんなプロダクトであろうがカスタマーがどんな好みをもっていようが、コンセプト

オズボーンのチェックリスト：

☐ **代用する**
ほかのアプローチ、配置、形状、表面、素材を試してみましょう。要素や形状、目的、アイデアを組み合わせることはできないでしょうか？

☐ **応用する**
シルエット、プロポーション、形状、ライン、表面を変更しましょう。ほかにどんな使い方があるでしょうか？　同じようなものがほかにあるでしょうか？

☐ **修正する**
プロポーション、色、意味、動き、形状を変えてみましょう。ほかの切り口はないでしょうか？

☐ **拡大する**
2倍に、さらに大きく、驚くほど大きく拡大できないでしょうか？　何か追加できないでしょうか？　高さ、長さ、強さは？

☐ **除去する**
何か取り除けないでしょうか？　もっと小さく、軽く、低くしたり、分割したりしてみたら？

☐ **再整理する**
構成要素を入れ替えたり、パターンやレイアウトを変更したり、左右や上下を逆にしたりしてみたら？

☐ **組み合わせる**
アイデアや目的、魅力を組み合わせてみたら？　混ぜたり、溶け合わせたり、調和させたりするとどうでしょう？

アレックス・F・オズボーン『L'arte della creativity: Principi e procedure di creative problem solving（創造性の芸術：創造的な問題解決の原則と進め方）』(Milan: Franco Angeli, 1992年)をもとに作成したリスト

段階ではデザイナーは可能な限りイノベーティブであるべきであり、ひいてはデザインはもっともイノベーティブな点だけを残してわかりやすく単純化するべきということです。どのくらいわかりやすくするかはカスタマーの好みに合わせることになるでしょう。また、カスタマーが目にしたときに予測するものに近づけるために、デザインには「一般的な形態」（同種のプロダクトが一般的にもっているステレオタイプ的な形態）も十分に取り入れておきましょう。そうすれば機能に適ったデザインだというカスタマーからの信頼を得られます。

「デザイナーのフラミニオ・ベルトーニがいったいどうやって……
車はこう見えるべきだというあらゆる先入観を頭から消し去って、
かつて見たことのないような……形状をデザインしているのか不思議でなりません」

ピーター・スティーブンス、カーデザイナー

Chapter 1

視覚テーマの選択

この章で学ぶこと

- ・カスタマーの願望、ユーザープロファイリング、競合の分析、文化的トレンドの理解について（p.16）
- ・デザインコンセプトづくりのためのムードボード制作（p.20）
- ・ブランドのスタイリングとはなにか、そのスタイリングが各プロダクトにどう適用されるか（p.21）

Chapter 1
視覚テーマの選択

カスタマーの願望

スタイリングに取りかかる前にやっておく必要があるのが、そのプロダクトの視覚テーマの決定です。ターゲットカスタマーの期待や願望（アスピレーション）に通ずるテーマを選べば、プロダクトのスタイリングが主観的でひとりよがりになるのを防げます。私たちがあるものをどう認識するかは、似たものに関する記憶や感情、感触との結びつき方に左右されます。若い女性と年配の男性では好みも価値観も異なりますから、ペンを手にして作業を始める前に購買層についてしっかり理解すべくリサーチしておくことが重要です。その購買層に受けるのはどんなプロダクトでしょうか？　そうしたプロダクトはどんな視覚情報を示しているでしょうか？　購入層はどんなシンボルに好意的な印象をもつでしょうか？　こうしたことを正確に把握しておけば、カスタマーが理性ではなく感情で深くプロダクトと結びつきやすくなり、購入する可能性が増すでしょう。

ユーザープロファイリング

ユーザープロファイリングは、ターゲットカスタマーを明確に描き出し、どんな視覚テーマに焦点を絞るべきかを明らかにするのに役立ちます。ターゲットの年齢層をたとえば18〜35歳と決めたなら、次のステップはその年齢層の人びととはどんな日常を過ごし、なにを大切にしているかを知ることです。ターゲットカスタマーの要望や購買行動、願望といった情報を正確につかむ方法はいくつかあって、質問事項を熟慮してフォーカスグループにぶつければ必要不可欠な情報を入手しそこなうことはありません。フォーカスグループの人びとはどこに住んでいるでしょうか？　どこで働いていて、収入はどの程度でしょうか？　どんな趣味をもっているでしょうか？　子どもはいるでしょうか？　どんなウェブサイトをよく閲覧するでしょうか？　聞き漏らさないように録音をしておきましょう。また、プロダクトを使いそうな場所を写真に撮って送ってもらうようにお願いしましょう。そうすれば、その場所にプロダクトのデザインがふさわしいかどうか確認できます。対象の年齢層向けの雑誌からも、その人たち好みのプロダクトや身につけそうな服装、憧れの休日の過ごし方について、とても重要な視覚情報が得られます。

そうした情報を分析すれば、そのフォーカスグループに典型的な価値観やライフスタイルをもつカスタマーのペルソナをつくることができます。ターゲットの価値観や要望、願望がわかるような画像をインターネットでたくさん見つけ、ペルソナのイメージとして選んだ画像の周りにぐるりと並べてみましょう。これは、ターゲットカスタマーの好みを踏まえて、どういったものが彼らを視覚的に引きつけているのかを感じ取るのが目的です。

競合プロダクトのスタイリングを分析する

デザインブリーフを受けたデザイナーがまずやることのひとつが、競合プロダクトをざっと眺めて機能的・視覚的なアイコンを把握することです。スタイリングと機能のどちらが重視されているでしょうか？　どんなスタイリングテーマがあるでしょうか？　一番成功しているプロダクトはどれで、その理由はなんでしょうか？　デザイナーは視覚的なシンボル性と連想によってプロダクトに特徴と意味（セマンティック）を加え、それがプロダクトの認知に影響を及ぼします。

なにがターゲットカスタマーの心を引きつけるのかを把握するのに役立つのが、1960年代に米国の心理学者チャールズ・オズグッドによって考案されたSD法（セマンティック・ディファレンシャル法）という手法です（**図1.1**）。

SD法では、段階を示す目盛の左右に正反対の意味をもつことばがあり、デザイナーはコンセプトがターゲットカスタマーの理想のデザインにどれだけ近いかが示せるように慎重に目盛を選ばなければなりません。またターゲットカスタマーの集団にプロダクトを見せ、目盛上にしるしをつけて意見を示してもらうことで、ターゲットカスタマーの印象をもっとも的確に表すことばに近い位置にしるしを加えることもできます。

1.1　SD法：ふたつのデザインの見た目を比較したもの（J.G. Snider and C.E. Osgood, *Semantic Differential Technique: A Sourcebook*, Chicago: Aldine, 1969 より引用）。

Chapter 1　視覚テーマの選択

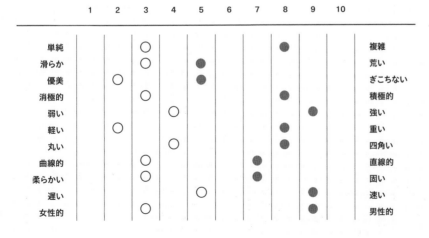

	1	2	3	4	5	6	7	8	9	10	
単純			○					●			複雑
滑らか			○		●						荒い
優美		○			●						ぎこちない
消極的				○				●			積極的
弱い					○				●		強い
軽い		○						●			重い
丸い				○				●			四角い
曲線的			○				●				直線的
柔らかい			○				●				固い
遅い					○				●		速い
女性的				○					●		男性的

デザインA ○
デザインB ●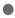

また、人気の高い競合プロダクトをターゲットカスタマーの集団にレビューしてもらえば、スタイリングを始める前にもっともふさわしいテーマを把握できるかもしれません。たとえばその集団の意見が、新しいデザインには左側にある「曲線的」と「単純」ふたつの特徴を備えるべきだと決定づけることもあるでしょう。

SD法はコンセプトデザインにあたるものの検証にも活用できます。これは、デザイナーが追求すべき方向性の指針となるでしょう。ターゲットカスタマーの集団に目盛上のどこに自分たちの「理想の」デザインがあるかを示してもらって、とるべきスタイリングの方向性を探ってもいいでしょう。「軽い」見た目のデザインが好まれそうだと示されたなら、コンパクトなパッケージやかさばらないスタイリングをつくりだす方法を考えることになるでしょう。

デザインのイラストがいくつかできたら、それに対するターゲットカスタマーの反応を確認してみることもできます。そうしたリサーチでは、関連性の高い人が数多く参加するほど、多くのことがわかるでしょう。ただ、一般の人びとにとって進歩的なデザインやスタイリングは必ずしもしっくりくるものではないので、あくまで指針として参考にするまでにとどめるようにしましょう。

ツァイトガイスト

ツァイトガイスト（時代精神）は、その時代の人びとの創造性を映し出す文化的トレンドです。デザイナーはそれを視覚的な効果に変換することで、プロダクトのスタイリングを最新のものに見せることができます。ツァイトガイストの例として有名なのが斬新なフィンのデザインを備えた1950〜60年代の米国車

1.2 左：キャデラック・クーペ・ドゥビル・テールフィン、1959年。
右：Apple iMac G4、2002年。

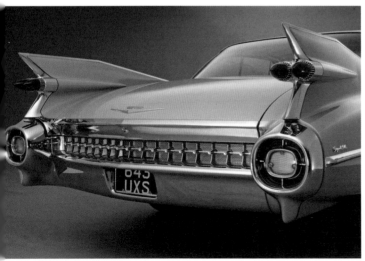

のスタイリングです（**図1.2**）。デザイナーらはその当時最新で魅惑的だったジェット機のパワーとスピードを表現しようと、航空機からインスピレーションを受けた要素を自動車に加えました。航空学は今なおデザイナーを引きつけるテーマではありますが、もうツァイトガイストではありません。

最新テクノロジーを私たちの家に送り込むユーザーフレンドリーな感性がツァイトガイストとなったのは、ちょうど20世紀から21世紀に変わるころでした。AppleはiMac G4（**図1.2**）でそれを取り入れ、シンプルな形状とスケルトンのボディでオペレーティングシステムの複雑さを覆い隠しています。最新のツァイトガイストの例で目立つのは、環境への配慮と環境性能です。自然界にある蜂の巣に影響を受けた六角形が多くのプロダクトに見られるのはそのためです。Bang & Olufsenのスピーカー BeoLab 19（**図1.3**）もその一例です。使われているのは六角形よりも複雑な多角形ですが、同様の視覚効果を達成しています。デザイナーは、こうしたトレンドの移り変わりをいつもチェックしておかなければなりません。そうすればそれを用いて、作品にスパイスと独創性を加えることができます。

「プロダクトの個性は、人の認識に影響を与えます。
人がどんな身なりか、どう見せているかだけで、私たちがどれほど即座に
その人柄を予想していることか、考えてもみてください」

スティーブン・P. アンダーソン、経験豊かなデザイナー

ムードボードを作成する

デザイナーは、数多くのソースから視覚的なインスピレーションを得ますが、最も一般的なのは、自然、建築、SF、乗り物、ほかのプロダクトです。ターゲットカスタマーに結びつく適切な視覚テーマが選択できたなら、期待する視覚的・感情的なつながりをもたらす関連画像を集めてみましょう。集めた画像を紙やデジタルのコラージュとしてまとめれば、ムードボードが作成できます。**図1.4** は、環境へのやさしさを思わせるムードボードの例です。ムードボードはスタイリングの際にはインスピレーション源となりますし、プロダクトの視覚的な説明書にもなります。デザインで引き出したい感情に加え、ターゲットカスタマーのペルソナやライフスタイルを表現するムードボードを追加してもかまいません。ターゲットカスタマーとのつながりが強まるほど、視覚デザインは成功に近づきます。

ここまでくれば、具体的なスタイリングの際のインスピレーション源として、ムードボードから要素を抽出し、そこにある形状、形態、テクスチャーをプロダクトにとってぴったりなデザイン言語に辿り着くまで試すことができます。ムードボード上にあるシルエット、ライン、形状、表面をじっくりと吟味し、視覚にもっとも強く訴える要素（蜂の巣の六角形など）を見いだしましょう。そうした要素を取り入れることで、カスタマーが視覚的な関連性を無意識のうちに感じ取る可能性を高めることができます。たとえば、花のシルエットがあればほとんどの人びとがそれに気づくので、プロダクトの形態言語がその形状を反映していたなら、

1.5 ルノー Twizy ZE コンセプトカー
のデザインディテール、2009年。

カスタマーはきっとそのプロダクトを自然や環境へのやさしさと結びつけるでしょう。選んだ形状を曖昧にしすぎると表現したい意味合いが失われてしまいます。ですから、選んだ要素はムードボードそのままを再現するのはもちろん避けつつ、うまく抽象化しましょう。目指すのは、目にした人にそれとなく意味を伝えるようなスタイリングの要素を、少なくともひとつプロダクトに加えることです。デザイナーはみんなそれぞれ少しずつ違うビジョンをもっていますから、どうすれば正解あるいは不正解ということはありません。大事なのは、選んだ形態言語が元々のテーマに関連していること、そしてあなたの心を動かすことです。そうすれば、きっとカスタマーの心も動かすことでしょう。

スタイリングの選択肢を複数つくっておけば、よいものができる可能性は高まります。最初のスケッチがどれほどよく見えたとしても、ムードボード上のいろいろな要素を用いて必ずいくつかスタイリングのバリエーションを作成するようにしましょう。**図1.5**を見てみましょう。このデザインには環境にやさしい雰囲気がありますが、そのインスピレーションはどこからきていると思いますか？

ブランドスタイリング

特定のブランドのプロダクトのスタイリングに取り組むときには、その企業をよく研究し、それをユニークで意味のこもった形態言語で目に見えるかたちにする必要があります。ブランドのビジョン、カルチャー、魅力、特性を把握したうえで、ブランドにフォーカスしたムードボードを作成し、スタイリングの

アイデアを発展させましょう。そうしたアイデアからブランドにフォーカスしたデザイン言語が構築され、幅広いプロダクトをひとつのファミリーとして視覚的に結びつけると同時に競合プロダクトと差別化することが可能となります。

そうした視覚的なつながり——ブランドのDNA——の多くは、シルエットやライン、形状、表面、材質、色の統一から生み出されます。目指すのは、そうした視覚的なDNAに競合ブランドから抜きん出ることのできる独自性をもたせ、ブランド認知とロイヤルティーを生み出すことです。**図1.6**の一連のプロダクトでは、機能的なデザインとシンプルな幾何学形状をミックスし、効率的でありながら親しみやすい外観がつくりだされています。

1.6 ダイソンのプロダクト群の一部。DC24、Ball Uprightなど（2019年）。

「価格、機能、品質に差のないふたつのプロダクトがあったとしたら、よく売れるのは見た目のよい方でしょう」

レイモンド・ローウィ、プロダクトデザイナー

この章の概要　購買層を把握し、次のようなインサイトをもとに架空のユーザーのペルソナをつくりましょう。

01　どんなプロダクトがそうした消費者の心を動かす傾向にあるでしょうか？

02　そうしたプロダクトが示すのはどんな視覚情報でしょうか？
　　どういった場所で使用される、あるいはどこに置かれるでしょうか？

03　どんなシンボル性に好意的な印象をもつでしょうか？　どこに暮らしているでしょうか？

04　どこで働いているでしょうか？　収入は？

05　趣味はなんでしょうか？　子どもはいるでしょうか？

06　どんなWebサイトを見ているでしょうか？

07　ターゲットカスタマーの期待と願望に結びつく視覚テーマを選びましょう。

08　ターゲットカスタマーの好むプロダクトの分析にSD法の使用を検討し、
　　選んだテーマにそうした特徴があるかを確認しましょう。

09　ツァイトガイスト（特定の時代において人びとの想像力をかき立てる文化的トレンド）を
　　分析し、それを視覚的な参照材料としてプロダクトスタイリングを
　　もっと最新性を感じるものにしましょう。

10　スタイリングの際に関連するインスピレーションを得ることができる
　　ムードボードを作成しましょう。

Chapter 2

シルエット

この章で学ぶこと

Chapter 2
シルエット

 2次元(2D)のシルエットはプロダクトの枠となる輪郭を明確にするもので、スタイリングのスタート地点に最適です。シルエットは、プロダクト内に入る機械部品や電機部品、あるいは乗員(人間や動物の全身あるいは部分)を包むプロダクトの一番外側の形状です。シルエットはプロダクトを目にして最初に認識するもののひとつで、プロダクトの機能や特徴といった大量の視覚情報を伝えます。またシルエットには、人間工学(エルゴノミクス)に関する視覚情報(ユーザーとプロダクトとのインタラクション)を示し、初めてでもスムーズに使用できるようにするはたらきもあります。たとえば**図2.1**に見られるように手のひらサイズの突出部をつくれば、つかんだり、握ってプロダクトを保持したりするのに最適な場所だと示せます。

シルエットだけで「あのプロダクトだ」と見分けがつくプロダクトにできれば、競合プロダクトに差をつける大きなチャンスです。多くのプロダクトは、独自の機能や守るべき決まりごとから個性的なシルエットをつくりあげてきました。たとえば最近のスティッククリーナーは、長くてスリムなシルエットにすることで、

2.1 フィリップス スチームアイロン
GC7635/30 PerfectCare、2013年。

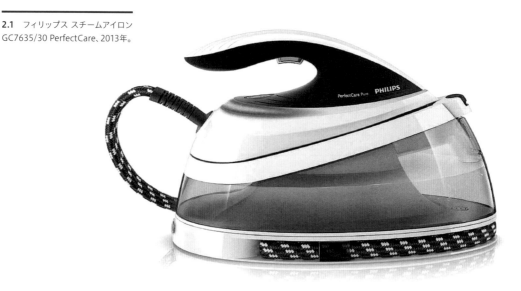

ユーザーが腰をかがめずに使用できますし、持ち運ぶときの重さと収納スペースは最小化されています。またスーパーカーは低い車高とくさびのような側面のシルエットで、遠くからでも普通の自動車との違いが一目瞭然です。

シルエットをつくりあげる

ここからの数章は、プロダクトの外観のスタイリングをつくりあげる方法に焦点を絞ります。その大事な初めのステップが、プロダクトの輪郭を明確にし、外観の特徴部（デジタル表示のディスプレイ、操作パネル、車のホイールなど）の配置に役立つシルエットのラフスケッチです。**図2.2**の照明器具は、ひときわ目を引く独特のシルエットをもっています。滑らかなデザインは、表面を指先でなぞってLEDを点灯したり消灯したりする際に触れて感じるためのものでもあります。

シルエットは、寸法入りの組立図かデザインガイド（p.28参照）を囲むようにつくりましょう。組立図はプロダクト内部の部品及び乗員のサイズや位置を図示し、デザイナーがさまざまなデザインオプションやエルゴノミクスを検討するのに役立ちます。組立図を使うと手間はかかりますが内部部品を正確に把握できますし、その再配置や置き換えも試せます。**図2.3**は組立図にピンクでシルエットを加えた例です。ハンドル中央にある70番のモーターの位置を変更したいなら、図面を写し取って試しに配置を入れ替えてみるとよいでしょう。自動車などの人が乗り込むプロダクトをデザインする場合には、その乗員も描かなければなりません。

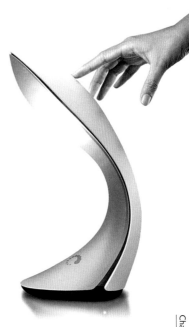

2.2 Fonckel One Luminaire lamp、2012年、デザイン：フィリップ・ロス。

2.3 Dyson Supersonic ヘアドライヤーの特許図、2017年（シルエットを強調する変更を加えたもの）。

Chapter 2　シルエット

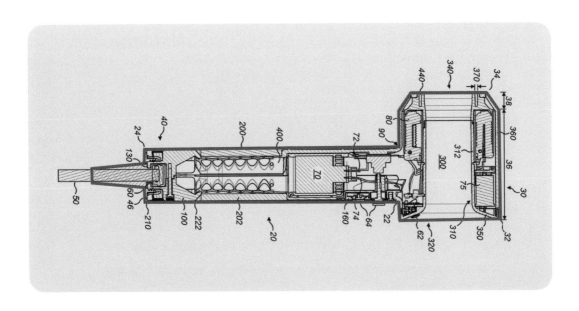

デザインガイドを作成する

デザインガイドは、スケッチの下敷きとなる2Dイメージで、実現性の高いコンセプトを手早く作成するのに役立ちます。組立図に代わるものとして手軽に使えて、既存プロダクトの内部部品を変更せず、スタイリングだけをアップデートしたいときに適しています。ただそうした場合でも、既存シルエットの各部がなぜそのような姿をしているのかは把握しておく必要があります。というのも、新しいデザインにも同じ特徴が求められる可能性があるからです。たとえば**図2.4**のアイロンの場合、底には平らなかけ面が、後方には安全に立てられるようにスタンド部が必要です。デザイナーがソリューションを新たに生み出せない限り、新しいシルエットも同じ特徴をもっていなければなりません。新しいシルエットが右側の図で示されたデザインガイドのラインの内側に入り込んでいなければ、内部の部品は従来通り組み立てられるので実現性のあるシルエットと言えるでしょう。

デザインガイドをつくるには、まずそのプロダクトをどの角度から描くのが最適かを見極めます。もし内部の部品に変更がないなら、そのプロダクトにとってもっとも頻度の高い見られ方、使われ方に合わせた姿を選びましょう。もっとも大切な姿に力を入れることで、カスタマーの関心を引くチャンスがぐっと広がります。ラジオなら正面から、腕時計なら真上から見た姿が適切でしょう。

扱いやすいサイズで2Dイメージを印刷したら、そこにトレース紙を重ねてシルエットを写し取り、視覚的な特徴部を太く濃い線で強調します。こうしてトレースしたシルエットは、実現性の高い新たなシルエットの下敷きとして活用できます。デザインガイドがあれば効率よく作業できるうえに、最終プロダクトは確認済みの当初のスケッチに近いだろうと考えるクライアントの期待を裏切ってしまうリスクを最小限に抑えられます。

2.4 フィリップス ドライアイロン Affinia GC160/07。右はデザインガイド。

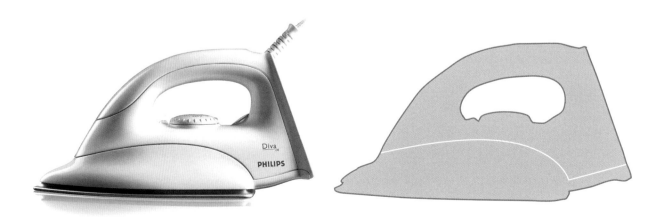

デザインガイドなしでスタイリングすると独創性は高まるかもしれませんが、後々修正が必要となり、当初のスケッチの雰囲気は消失してしまうかもしれません。実用性のない低すぎるルーフや並外れたプロポーションをもつコンセプトカーは、紙の上ではすばらしく見えますが、デザインガイドを使用しなかったら最終的な生産モデルではその姿が変わってしまうこともあります。

シルエットと内部の部品

新しいシルエットをつくる前には、その内部に納まる部品の位置や大きさをおおまかに把握しておく必要があります。デザインガイドから部品や乗員の位置はわかりませんが、ヒントにはなります。**図2.5**の伸張式犬用リードは、機能、エルゴノミクス、スタイル面の理由から、このソフトで遊び心のあるシルエットになっています。シルエットの左側にはリードの巻きつけられた大きなラチェットホイール［訳注：周囲に付く歯が爪と噛み合うことで回転が制御される歯車］が入り、上部のボタンが押されると伸張が止まるようになっています。このシルエットの約半分を占める円形は、内側の主要部品をそのまま反映した形状です。対して右側のシルエットはシンプルな握り手をつくりだす楕円形で、エルゴノミックであると同時に左側の円と対になっています。上部のボタンはカバーのなかに押し込まれるので、その機構を納める内部スペースも必要です。

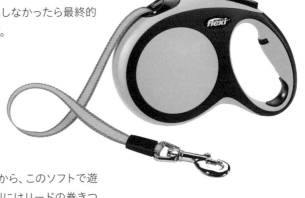

2.5 フレキシ 伸縮リード
ニューコンフォート、2013年。

この犬用リードは、部品がカバー内いっぱいに収まっていてシルエットをさらに内側に寄せる余地はほとんどありません（**図2.6**）。

2.6 シルエットに影響を及ぼす内部の部品。

もしデザインブリーフでスタイル変更が求められていたら、選択肢は次の3つです。1. シルエットを外側に広げてプロダクトを少し大きくし、シルエットデザインの選択肢を増やす。2. 可能なら内側の部品を小さくし、シルエットを内側に寄せられるスペースをつくる。3. シルエットはそのままで、ほかの観点からデザインを見直す。

デザインガイドのシルエットのどこを変更したらよいかがわかったら、新しいシルエットのデザインに取りかかりましょう。まず（そうすることが適当な場合は）直線を描いてプロダクトのよりどころとなる基本の面をつくり、デザインガイドを使って新しい外観の特徴部を簡単に描きます。たとえば**図2.7**のゲーム機で目につく特徴部は、ディスプレイ、コントロールキー、スティック、スピーカーの穴です。自動車ならホイールやライト、ウィンドウが外観を特徴づけるでしょう。この段階ではまだ、こうした箇所自体のスタイリングを気にする必要はありません。まず検討すべきは、その位置と大きさ、プロダクトの全体的な見た目への影響です。

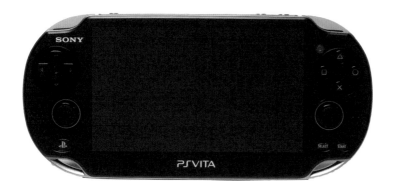

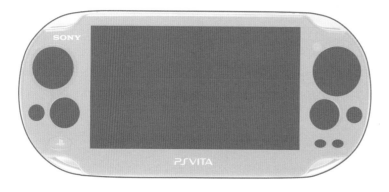

2.7 ソニー 携帯型ゲーム機 PlayStation Vita、2012年。下はシルエットと主な視覚的特徴部を強調したもの。

機能的なシルエット

まったく新しいタイプのプロダクトをデザインするときには、純粋に機能的なシルエットを始めにスケッチするといいでしょう。それだけで十分にユニークかもしれません。機能的なシルエットは、スタイルにこだわらず、ただ実用的かつエルゴノミックにプロダクトを囲みます。それがターゲットカスタマー好みの形状だと思えるなら、長方形の部品の周囲にシンプルに長方形をスケッチする程度でもかまいません（p.20参照）。プロダクトによっては、できるだけコンパクトにするために内部に納まる部品や乗員をぴったりと包む機能的なシルエットが求められます。たとえば携帯電話やランニングシューズなどです。その一方で、エルゴノミクス、安定感、安全性、スタイリングの観点から内部の部品からは距離をとったシルエットの方が好ましい場合もあり、テレビのリモコン、エレキギターなどがその例です。

機能的なシルエットがターゲットカスタマーの好みではない、あるいは不適当な場合は、機能やエルゴノミクスを阻害しない箇所にオリジナリティを加えて修正していきましょう。デザイナーの多くはスケッチの際、これだというラインを見つけるまでうっすらとした「ゴーストライン」と呼ばれる線を何本もひいて試します。ただ、後々きっと見直すことになりますから、この段階であまりにシルエットのスタイリングにこだわりすぎないようにしましょう。これでいこうと決まったら、ぐっと力を込めてなぞるか太いペンを使ってその線を強調します。ボタンや握り手といった大切な機能のデザインについては、想定されるカスタマーに合ったサイズになっているかしっかり確認しておきましょう。

「必ずシルエットからスタートします。シルエットが語るんです。
高貴だとか、遊び心があるとか、豪華だとか、効率的だとか、贅沢だとかね」

フリーマン・トーマス、カーデザイナー

デザインの視覚的なかたさを和らげたいとき、機能的に直線である必要がなければシルエットのラインを曲げてみるといいでしょう。手首や肘を軸に腕を動かせば、自然なカーブを描き出せます。ただ機能や環境から直線が必要なシルエットもあります。たとえば電子レンジや洗濯機は、キッチンなどにぴったり納まるように必ず両側面が直線的になっています。輪郭は滑らかな方が目に心地よいので、角張ったスタイルが求められない限りは、シルエットの変位点は最小限にとどめ、部品をできるだけ滑らかに覆いましょう。

機械部品すべてを隠す必要はなく、ターゲットによっては視覚的なアピールポイントにできることを心に留めておきましょう。バイクのデザイナーは、隠されたパワーをちらりとのぞかせるようにエンジンの全部あるいは一部を見せて、カスタマーの心を躍らせます。時計のデザイナーも、ムーブメントを露出させて魅惑的な技術の美をのぞかせることがあります。

シンボリックなシルエット

デザインの際に使えるもうひとつの選択肢が、プロダクトに関連するシンボリックな形状で特徴を加えたシルエットです。たとえば外付けハードディスクドライブのような、あまり外見に機能の影響が現れないプロダクトの場合、シルエットに機能的な独自性や視覚的な魅力を加えられないかもしれません。そうしたときには当初のテーマやムードボードに結びつく、シンボリックでありながら機能的な形状が選択肢になります。シンボリックな形状は、抽象化されたシ

2.8 アレッシィ じょうろ Diva、2011年。シンボリックなシルエットのデザイン。

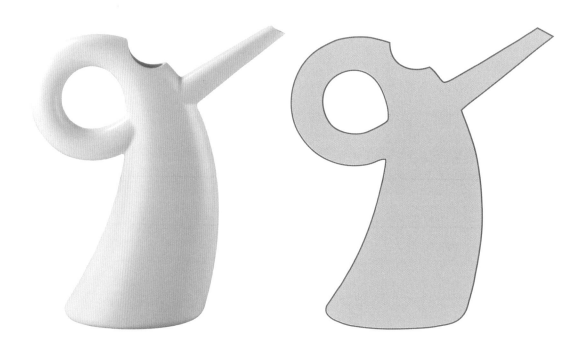

ンプルなものであり、なおかつデザインガイドや組立図に沿うことが求められます。また、何が元になっているかが一見してわかるものではなく、元の形状の雰囲気が感じ取れるギリギリのラインが理想的です。そうすれば、プロダクトを見た人は知らぬ間にその形状のセマンティクス（意味論）に結びつき、それでいてとらわれることはないでしょう。プロダクトの機能に合うならば、円や楕円といったシンプルな図形でいつまでも色あせないシルエットをつくることができます。ムードボード（p.20参照）をシンボリックなシルエットのインスピレーション源にし、ユーザビリティを高めるのに必要な修正を検討しましょう。じょうろのシルエットを生き生きとしたものにすれば、競合プロダクトのなかで際立ち、カスタマーを笑顔にするプロダクトがつくりだせます。シルエットを視覚的に分析するもうひとつの方法は、**図2.8**のように外形の色を濃くして、主要な輪郭線を目立たせることです。

図2.9では、関連のあるイメージを選択し、シンボリックなシルエットを抽象化してプロダクトに取り込む方法をふたつ例示しています。

2.9　プロダクトデザインにインスピレーションをもたらすシルエット。

鳥のモチーフ　　　　　シルエット　　　　　掃除機（側面）

魚のモチーフ　　　　　シルエット　　　　　腕時計（上面）

シンメトリーとアシンメトリー

シルエットは、シンメトリーにしてバランスのとれた見た目にすることも、アシンメトリーにしてアンバランスにすることもできます。洗濯機をはじめ多くの白物家電は、手狭な住宅環境でも設置しやすくするなどの実利的な観点からシンメトリーなシルエットをもつ傾向にあります。**図2.10**のラジオは、正面や側面から見るとシンメトリーでシンボリックなシルエットで、ソフトな印象と触りたくなるような外見がユーザーの使ってみたい気持ちをかき立てます。特徴部(ボタンやスピーカー)はプロダクトの正面全面にまたがる鏡像になっていて、その中央にデジタルディスプレイが陣取っています。

シンメトリーな部分を強調

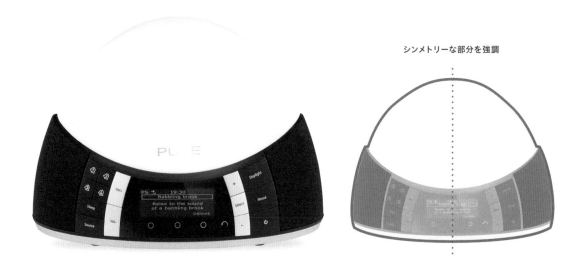

2.10　Pure ラジオ Twilight、2012年。
シンメトリーなシルエットをもつ。

スピーカー(右の図のピンクの部分)と各種ボタンの集まったエリア(緑色の部分)が、シルエットの曲線と呼応して視覚的なハーモニーを生み出していることに注目しましょう。また、メインとなる黒いボリュームの中央部の高さはプロダクト全体の3分の1になっているため、ランプのボリュームを最大にしつつも魅力的なプロポーションをつくりあげています(Chapter 3を参照)。

自動車はダイナミックなプロダクトなので、横から見るとアシンメトリーなシルエットで視覚効果を狙うのが一般的です。**図2.11**のシルエットのデザインは、車の後方にぐっと偏ったウィンドウが目につくデザインで、アンバランスですが、それゆえにダイナミックなシルエットになっています。

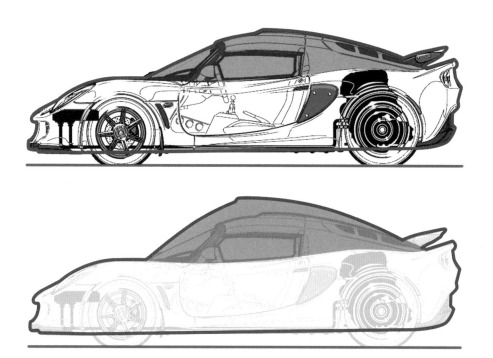

もし、乗り込みやすくするため頭上にもっとゆとりが必要となれば、シルエットを下の図のように調整することもできます。ただ、この車高の高くなったシルエットでは、当初あったエレガントさや空気力学的なカーブ、魅力的なプロポーションが失われてしまいます。

もうひとつ、エレキギターの例を見てみましょう。**図2.12**のギターは、特徴的・魅力的でありながらも機能的で、なおかつ一目でそれとわかるシルエットの好例です。ネックは完全に機能本位のパーツで、まったく新しい代替案を発明しない限りどんなギターも同じシルエットになります。ですがヘッドとボディは快適に演奏できて、弦、ブリッジ、コントロール、ピックアップ、電子部品類のス

2.11　ロータス・エキシージ、2006年。シルエットを強調した図。下は車内に空間を確保するために高さを加えたシルエット。

2.12　フェンダー ストラストキャスター、1945年～。

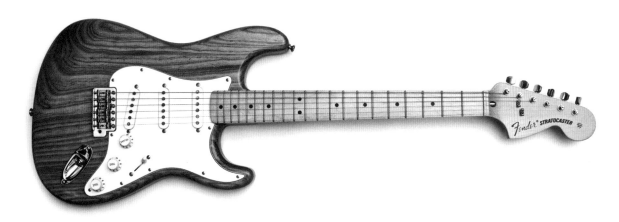

ペースがありさえすれば、まずどんな形状でも大丈夫です。シルエットの両脇は、ギタリストが座って弾くときに太ももの上にギターを載せやすいように、そしてギターの上に胸をあずけやすいように曲線になっています。また、ボディの角（つの）状の出っ張りは、高音を弾くときに手が届きやすくなるようにエルゴノミックな発展から生まれたものでもあります。残りの部分のシルエットは、ターゲットカスタマーの好みや望みをもとに選んだテーマの範囲内で、自由かつ大胆に発想を膨らませてみましょう。

デザインの際には、常にプロダクトの機能性の向上を目指すべきです。それがシルエットに特徴をもたらします。デザインブリーフに技術的な変更の要求はなく、既存プロダクトのスタイルだけを見直す場合には、シルエットが最終的な見た目を大きく左右します。

シルエットのセマンティクス

プロダクトセマンティクス（製品意味論）とは、そのプロダクトを目にした人に伝わる、どんなカテゴリーに属しているか、どう使えばよいかといった視覚情報です。そのほとんどはシルエットや視覚的な特徴から生じるため、あまりにも独創的だとカスタマーにとって理解しづらくなりますし、使い方を誤ると魅力も薄れてしまいかねません。ですから、インタラクションに関わる部分を重視する必要があります。プロダクトの形態は、その機能と扱い方を伝えるものが理想で、少なくとも機能に適していると確信させられる形態でなければなりません。たとえば、一般的なカメラの主たる視覚要素といえば、メインボディの四角いボリュームとその前面に付いた円筒状のレンズです（**図2.13**）。それを目にすることで、カスタマーは何十年もこのプロダクトのカテゴリーや機能、エルゴノミクスを認識してきました。

円筒形のレンズがなくなれば、セマンティクスは弱まります。慣れ親しんだ形態がなければ、カスタマーのプロダクトへの信頼は薄れ、下手をすると見放してしまう人もいるでしょう。もちろん、その一方で新しい形態に心躍らせる人もいます。だからこそ、どんな人たちに向けてデザインをしているのかを認識しておくことが重要なのです。スタイリングの際には、機能に合致し、カスタマーが理解できる一般性を備えた、理にかなったシルエットになるようにいつも心がける必要があります。それでいて競合プロダクトのなかで飛び抜けて見える個性的なシルエットであるように、バランスをとらなければなりません。

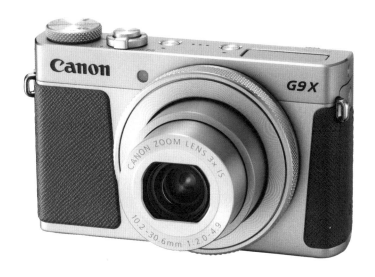

2.13　キヤノン コンパクトデジタルカ
メラ PowerShot G9 X Mark II、
2016年。

シルエットの最適化

図2.14のスケッチには元々グリッドはなく、デザイナーがシルエットのライン
や主要ポイントを互いに関連づくように直感で配置し、視覚的な調和を加え
たものです。図のようにグリッド線を用いれば、そうしたポイントの配置の最
適化が図れます。シルエットのエッジ上のポイント（ピンクのドット）を通る縦横
の線を描き、デザインを横切る線（グレーの線）へと伸ばしましょう。次にその
隙間に均等間隔で線を追加してグリッドをつくり、そのラインから外れている
ポイントがあれば配置し直します。できるだけ多くのポイントを線上に並べ、
バランスのとれたデザインをつくりあげましょう。

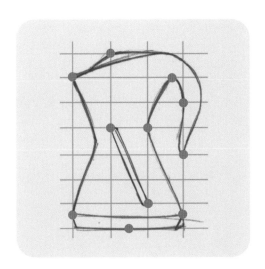

2.14　グリッドを用いて視覚的な特徴
やシルエット上の各ポイントをきっちり
並べる。

p.37のケトルの場合、注ぎ口の先は持ち手のアーチ内側の上端部と同じ高さで並び、水量目盛窓はケトル下半分のシルエットと平行していて、すべてが視覚的な調和を高めるのに役立っています。練習を重ねれば、このようなことがグリッドなしで直感的にできるようになります。プロダクトを見てどうもおかしいと感じるときは、たいていプロポーションに問題を抱えているものです。ですから、このステージは時間をかけてきっちり進めるようにしましょう。

この章の概要　シルエットのデザインを始めるのに最適な2Dイメージを選びましょう。デザインガイドを準備して、その上にレイアウト紙を重ねて基本の面をスケッチします。そこに外観を飾る視覚的な特徴を加えていきましょう。ただし、シルエットのデザインに着手する前には、次の各項目について検討が必要です。

01　部品の入る位置は?

02　選んだのはどんなテーマや形態言語だったでしょうか?

03　関連性のあるシンボリックなシルエットでもっと差別化を図れませんか?

04　シンメトリーとアシンメトリー、どちらのシルエットが適切でしょうか?

05　機能とインタラクションを伝える「一般的な形態」が存在しますか?

06　始めはうっすらした「ゴーストライン」でスケッチし、デザインガイドから大きく外れてしまわないように気をつけましょう。
シルエットのラインを決めたなら、その線を太くなぞって目立たせます。
機能的な制約で最終的なシルエットが平凡になってしまう場合には、この後のステージに力を入れる必要があります。スタイリングのプロセスを通して、シルエットに大きな見直しが必要になることはまずありません。
シルエットの最適化にはグリッドが役立ちます。

ケーススタディ：
電気ケトル

ここでは新しいシルエットの
デザインの例を紹介します。

右にあるのは既存の電子ケト
ルのスケッチで、クライアント
はもっとハイテクで特徴のあ
るものへのスタイル変更を求
めています。デザイナーはま
ずデザインに対する制約を把
握し、既存シルエットのうち変
更可能な箇所を見極めるとこ
ろから着手します。注ぎ口、持
ち手の位置、高さは元のプロ
ダクトに合わせる必要があり
ますが（下の図の薄く描かれた
輪郭を見てください）、残りの部
分はある程度は変更可能です。

このシルエットデザインは、ス
タイリングプロセスを通じて
変化していきます。

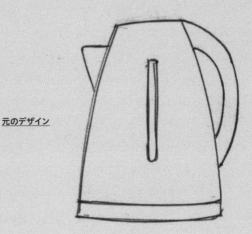

元のデザイン

特徴ある新シルエットにした時点で外観はすっかり変わ
りましたが、ケトルだと一目でわかるように注ぎ口と持ち
手には十分な一般性が残されています。

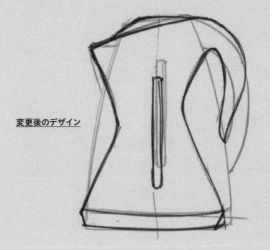

変更後のデザイン

Chapter 3

プロポーション

この章で学ぶこと

Chapter 3
プロポーション

シルエットと特徴的な箇所やパーツのラフスケッチができたら、次はプロポーションの検討です。プロポーションとは、2Dのシルエットの全長と高さとの関係性や、それと視覚的な特徴あるいは特徴同士の関係性をいいます。プロポーションの変更は、ごく些細であってもデザインの見た目を左右する可能性があります。特徴的なパーツ（腕時計の文字盤の大きさなど）のサイズや配置を変更すると、プロダクトの視覚的なまとまりがすっかり変わってしまうかもしれません。極めて美しい形態を生み出せたとしても、プロポーションの悪いパッケージに組み込まれたら台無しです。たとえば**図3.1**は一見なんでもないピーラーですが、このプロポーションがぎゅっと縮められたら、これほどエレガントには見えなくなるでしょう。

> 「ロバと競走馬とを
> 分けるもの……
> それがプロポーションです」
>
> **トーマス・フリーマン、**
> **カーデザイナー**

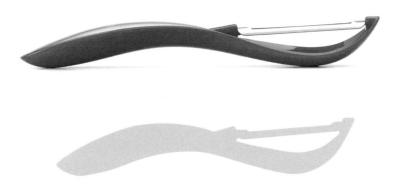

3.1 Savora 回転刃ピーラー、2013年。下はプロポーションを変更して縮めたもの。エレガントさが失われている。

トレンド

どんなプロポーションが好まれるかは時代とともに変化します。1950〜60年代のアメリカ車の多くは、後部にオーバーハングがある極端にボディが長いものでした（**図3.3**）が、最近はもっとコンパクトなものが好まれます（**図3.4**）。また1980年代の携帯電話は巨大で重量があり、ショルダーバッグに入れて肩から提げるのが普通でした。バッテリーがコンパクトになるにつれて電話機自体のサイズももちろん小さくなりましたが、タッチパネルディスプレイが搭載されるとそれが使いやすいようにプロポーションはふたたび変化していきます（**図3.2**）。

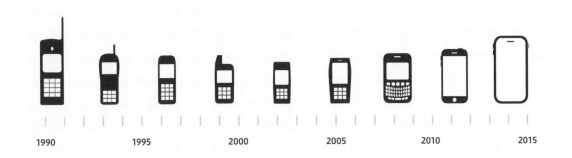

あるカテゴリーのプロポーションのトレンドを把握した上で、そのトレンドを追随して標準的なデザインとするか、気にせず挑戦的なデザインにするかはデザイナー次第です。意表を突いた、あるいは想像を超えたプロポーションをもつ斬新なプロダクトは、間違いなく人びとの目にとまります。

プロダクトのプロポーションは、主として機能、エルゴノミクス、内蔵テクノロジー、環境、規制、コストの影響を受けます。また、リュックサックや腕時計と

3.2　携帯電話の変化。

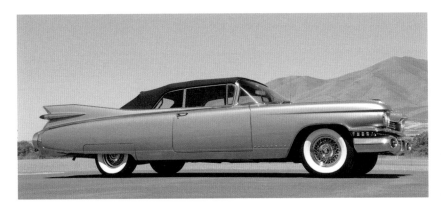

3.3　キャデラック・エルドラド・ビアリッツ、1959年。極端なプロポーションをもつ。

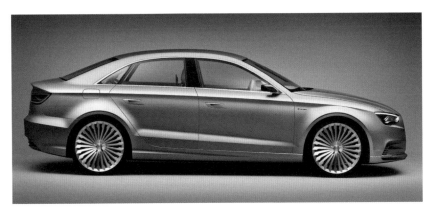

3.4　アウディ A3 e-トロン、2014年。コンパクトで現代的なプロポーションをもつ。

いった身につけるプロダクトは、ユーザーの体を補足するものなのでとりわけプロポーションが重要です。さらに、プロポーションは実用性やユーザビリティにも影響を及ぼします。最初の携帯電話はレンガよりも大きく、ユーザーは現在当たり前にやっているようにポケットにさっと入れることなど想像もしなかったでしょう。

目にした人に必ず強い印象をもたらすプロポーションが「薄さ」です。テクノロジー企業は、カスタマーをあっと言わせようと前のモデルより小さなガジェットをデザインします。テレビや携帯電話は、技術の発展に伴って次第に薄くなってきました。前のプロダクトよりも興味をそそる姿になるのは確かですが、内側の部品の再配置か再設計でしかこれは達成できません。プロポーションの見直しが新デザインにとってメリットになると感じる場合は、まずパッケージをよく検証し、折り合いのつけられそうな部分を探してみましょう。実現性があり、エンジニアや経営陣の同意も得られれば、部品やその配置の変更、提案するプロポーションの実現が可能になるでしょう。望ましいプロダクトにするためにスタイリングが欠かせないなら、最高の姿を確実に生み出せるように、できるだけ早い段階でプロポーションについてエンジニアチームの了解をとっておくことが重要です。

モトローラの携帯電話 Razr V3（**図3.5**）が2004年に発売されるまでは、携帯電話といえばもれなく厚みのあるものでした。ですが Razr V3のデザインチームは部品をなんとか再整理することで、同機種を大成功に導いた革新的なデザイン要素のひとつであるスリムなシルエットを達成したのです。

3.5 モトローラ 携帯電話 Razr V3、2004年。

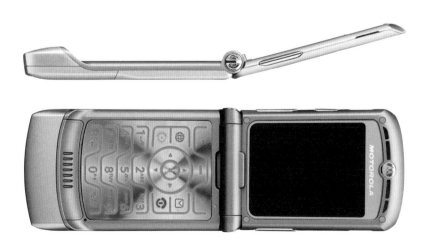

プロポーションの改良

よいプロポーションをつくる鍵は、主な視覚的特徴部の正確な配置です。なぜなら、人は何かを目にすると無意識のうちにそこにパターンを見いだそうとするうえ、ごくわずかなずれにも気づく優れた視覚システムをもつからです。プロダクトの主だった特徴部の配置、サイズ、間隔を正しく調整し、シルエットにぴったりフィットさせることが、魅力的なプロポーションをつくりだす一番の近道です。

主な特徴部のサイズと配置の関係性、またそれらと全体シルエットとの関係性は、プロダクトの成否を分けます。機能面から自動車のタイヤのサイズや配置が決まることもありますが、もっとも調和がとれるのは、並べたときに車体のシルエットにぴったり納まるサイズと配置です。

タイヤやフェンダーアーチの高さが車高の半分という例はよく見られますが、そういったルールがあるわけではありません。ただ、前輪と後輪というまったく同じに見えるふたつの特徴部を目にするとそこにはつながりが生じるので、その間隔は可能な限りプロポーションのとれたものにする必要があります。**図 3.6**の車の場合、前後のタイヤ間がちょうどタイヤ3個分で、車高がタイヤ2個分というバランスのとれたデザインになっています。この車に関していえば、側面のシルエットはほとんどシンメトリーというカーデザインではかなり珍しい例です。車室空間の後ろへの偏りと軽いテーパーだけでダイナミズムが加えられています。

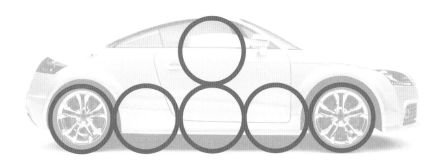

3.6 アウディ TT、2000年。タイヤのサイズと間隔が全体のプロポーションを決定している。

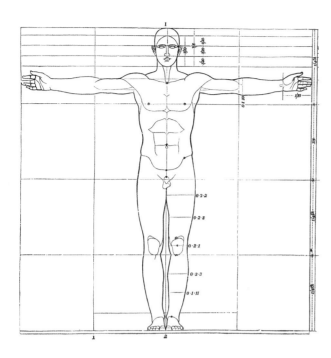

3.7　人体の各部のプロポーションを示す。ウィトルウィウスの人体図にならったもの。

視覚的な特徴部自体を変更できないときには、うまく納まるようにシルエットを調整するのもひとつの方法です。紀元前1世紀の建築家ウィトルウィウスとその後継者らは、人体の全体と各部はプロポーションがとれた関係性にあり、だから私たちはよいプロポーションのものを好むのだと主張しました。たとえば**図3.7**で示す人体では、身長が両腕を広げた長さに一致します。両腕を降ろすと、それを含めた体の幅は頭の幅ふたつ分になります。そして頭の大きさは、身長のちょうど8分の1……といった調子です。

新しくプロダクトをデザインする際に、競合プロダクトのプロポーションを単純に取り入れられると考えるのは危険です。シルエットや特徴部に合わせて、プロポーションを最適化する必要があるはずですから。

プロダクトのプロポーション改良の第一歩は現行のプロポーションを分析することであり、それがシルエットと視覚的特徴部のラフスケッチが重要な理由でもあります。2Dのシルエットを四角い枠で囲うと、全体のプロポーションを捉えるのも、必要に応じて調整するのも簡単になります。この枠はプロダクトによって縦長あるいは横長の長方形になるときも、正方形に近いものになる場合もあります。

全体のプロポーションが正方形だと静的でどっしり見え、シンメトリーなデザインに向いています。対して長方形だと、ダイナミックで動きのある感じを強調することができます(**図3.8**)。

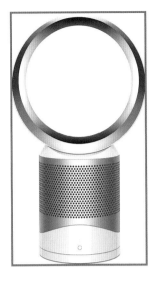

3.8 （左）ダイソン 空気清浄機・扇風機 Pure Cool、2016年。長方形のプロポーションをもつ。（右）デル ゲーミングデスクトップ Alienware Area-51。正方形のプロポーション。

モトローラ Razr V3で行われたような部品ユニットの調整ができない限り、全体のプロポーションを徹底的に変更することはまず不可能です。しかしシルエットを縦や横に伸縮してプロポーションを改良することは可能です。たとえば、プロダクトの高さを抑えれば横幅が広がったように、シルエットを伸ばせば幅を狭めたように感じさせることができます（**図3.9**）。

シルエットのプロポーションを最終決定する際は、完成形にも影響してくる各特徴部のプロポーションを必ず事前に最適化しておきましょう。

Chapter 3　プロポーション

3.9 図3.8との比較。高さを低くするとベース部分の幅が広がって見える錯覚が生じ（扇風機の例）、高さを伸ばすとプロダクトがスリムに見える錯覚が生じる（デスクトップの例）。

プロポーションのデザイン

プロダクトの視覚的特徴部のうち主役になるものを目立たせましょう。そして、その主役となる特徴部のサイズや配置を変更し、複数ある場合には確実に水平・垂直方向に等間隔になるように置きましょう。シルエットに均等に組み込むこともできれば理想的です（p.45参照）。機能上の制約で均等にできない場合は、うまくフィットするようにシルエットの幅や高さを調整すればよいでしょう。バランスのよいプロポーションにするには、特徴部が論理的に整然と、かつ関係性を保ちながら配置されている必要があり、それを実現するには手を動かして試してみるしかありません。特徴部を動かせない場合は、サイズを変更して等間隔に見えるように調節しましょう。ただしその結果、エルゴノミクスが妨げられることのないよう、くれぐれも注意する必要があります。

ダイナミックなプロダクトの場合は、単に特徴部を等間隔に整えるのではなく、デザイナーの「プロポーションの感覚」が必要になるでしょう。こうしたとき、デザイナーは本能を信じなければなりません。

図3.10はプロポーションの調整で音楽プレイヤーの見た目を改良していく流れを説明したものです。ひとつめは比較対象となる基準のデザインです。その右にあるふたつ目も同じデザインですが、主な視覚的特徴部（紫色で強調したコントロール用ボタン）の周りにグリッドが追加されています。ここではまず青い

3.10 音楽プレイヤーのデザイン。プロポーションを最適化したものとそうでないもの。

基準となるデザイン

プロポーションが最適化されていないデザイン

プロポーションが最適化されたデザイン

最終デザイン

線が引かれ、その周りにピンクの線が繰り返し引かれています。そうしてできたグリッドから、音楽プレイヤーのボタンのサイズがシルエットの高さを等分にした大きさではないこと、そのほかにもいくつかきっちり揃っていないポイントがあることがわかります。3つ目はプロポーションが少し変更されています。ボタン（紫の円）の高さは増してプロダクトの高さのちょうど3分の1になり、青とピンクのグリッドが一致しました。またシルエットが数カ所で滑らかになっています。そして4つ目の図は修正後の最終デザインです。こうした一見些細な変化で、プロダクトは見違えるほど整えられます。

プロのデザイナーは、満足いく結果を見つけるまで軽いゴーストラインでスケッチを続け、その際にプロポーションのとれたディテールを自然に探して試しています。プロダクトに目立った視覚的特徴がない、あるいは少ない場合には、その分シルエットのバランスをとるよう力を尽くさなければなりません。シルエットの交差部を少し動かして、近くのポイントや視覚的特徴部と水平あるいは垂直方向のつながりをつくればよいのです。章末に例を掲載しているので確認してみてください。プロポーションを整えて視覚デザインを向上させるテクニックがもうひとつあります。次に紹介する黄金比です。

黄金比

黄金比は、建築家やデザイナーに何百年にもわたって使われてきた古典的な視覚理論です。プロポーションや、視覚的特徴部のサイズや配置をあれこれ試してみるときに、黄金比——自然界に多くみられる比率——を用いるとよい結果が望めます。正方形を描いて（すでにある場合は長さを測って）、元の一辺の長さの0.618倍分だけ垂直あるいは水平方向に延長します。そうすると、黄金比のプロポーションをもつ長方形ができあがります。この比率を用い、長さを測って1.618倍して近くの特徴部との間隔を決定するという方法もあります。

図3.11の椅子では、デザイナーが黄金比を用いて主だった特徴部のサイズや間隔を決定しています。たとえば、ピンクの部分の長さは、緑の部分の1.618倍です。ひとつのプロダクトのなかで、一番小さい特徴部から順にこのテクニックを繰り返し用いてもよいでしょう。この方法で試していくと時間はかかりますが、その効果は絶大です。もし時間に余裕がなければ、1：2で間隔をとってみましょう。黄金比に近い割合になります。外付けハードディスクドライブのようなおもしろみのない長方形のシルエットのプロダクトは、この黄金比を適用したプロポーションにすることで大きなメリットが得られます。

「どの部分も全体に結びつくように配置され、そうすることで不完全性から逃れている」

レオナルド・ダ・ビンチ、
芸術家で発明家

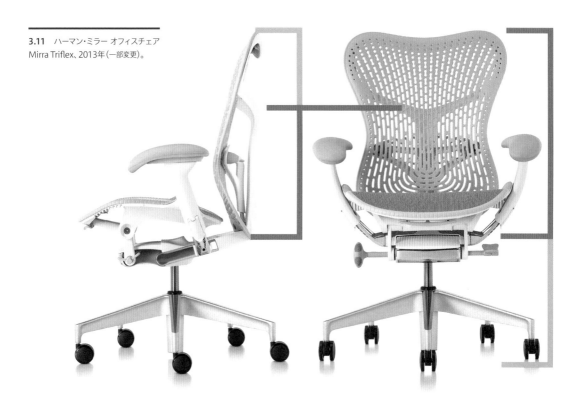

3.11 ハーマン・ミラー オフィスチェア
Mirra Triflex、2013年（一部変更）。

有機的なプロポーション

図3.10の音楽プレイヤーのデザインでは、グリッドを用いてプロポーションを
整え、視覚的特徴部を整列させる構成方法を紹介しました。それよりも有機
的なアプローチが、デザインの特徴となるポイント同士を視覚的につないでい
く方法です。**図3.12**のウィンドウの右側と左側を延長したラインは、それぞれ
前輪と後輪のフェンダーアーチに接し、視覚的なつながりを生み出しています。
また、特徴部となるパーツが円形の場合、その中心を通る軸にほかの構成要
素が整列する構成もよく見られます。もっとも簡単な方法は、シルエットの交
点のラインをシルエットの内側に向けて延長し、近くにあるいずれかの特徴部
の縁に合わせて整え直すことです。ふたつ目の図の強調線からわかるように、
これは逆に適用することもできます。つまり、視覚的特徴部となるものを選び、
それに接するラインを近くの特徴部に向けて伸ばして、ふたつ以上の特徴部を
確実に整列させるのです。より自然に視覚的なつながりをつくるために、特徴
部を動かしたり、そのデザインを変更したりする必要も出てくるでしょう。デザ
イナーは、プロダクトの見え方がどうもおかしいときにはすぐにそれを察知し
ますが、多くの場合、その理由はちょっとしたプロポーションの不備だったり
ずれだったりします。

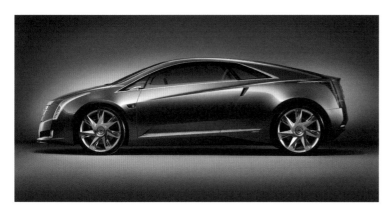

3.12　キャデラック・コンバージ コンセプトカー、2009年。下は視覚的な特徴をつなぐラインを強調したもの。

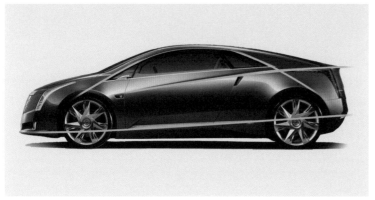

プロポーションに焦点を置く

特に重要な特徴部を全体のプロポーションから大きく逸脱させて強調してみせることもできます。**図3.13**のハイチェアの脚の接地部分は、安定性の確保のため、全体のプロポーションからするとかなり大きなものになっています。その視覚不均衡が見る人の目をその特徴部に引きつけ、プロダクトは安定していて安全だと伝えます。

3.13　Mamas & Papas ハイチェア Loop、2013年。

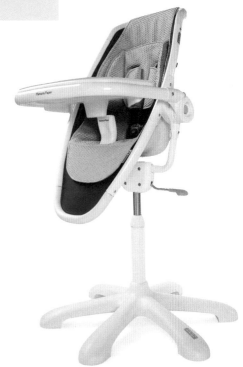

プロポーションの分析

モーターショーで目にするコンセプトカーは、視覚的にインパクトを与えることが極めて重視されるために、たいていすばらしいプロポーションをしています。なかには、目立つために非現実的なプロポーションをもつものまであります。ただ、生産に向けてプロセスが進むなかで、実用性とコスト面の理由からそうしたプロポーションが変更されることは珍しくありません。そうなるとスタイリングを妥協し、視覚的な魅力に乏しいプロダクトをつくる羽目になる可能性もあります。だからこそデザイナーは、動かせないポイントが決定する前に、プロジェクトへの着手段階からエンジニアリングチームと緊密な連携をとる必要があるのです。**図3.14**の自動車は、コンセプトカーと生産モデルとのプロポーションの違いを比較したものです。わずかな違いに見えるかもしれませんが、及ぼす影響は劇的です。上のコンセプトカーは、タイヤ間がちょうどタイヤ3個分(ピンクの円)で、後部座席の窓が後輪のフェンダーアーチにつながる(水色のライン)、プロポーションのとれたデザインです。ただ、下にある生産モデルはそれとはやや異なります。コンセプトカーに比べてタイヤ間が短くなり後輪がやや内側に入ることで、自動車の後部がずんぐりして見え、窓とフェンダーアーチの並びもずれてしまっています。おそらく、トランクスペースを広げるため、あるいはコストカットを図るべく新たなプラットフォームを設計せずに既存のプラットフォームを活用することにしたために変更されたのでしょう。

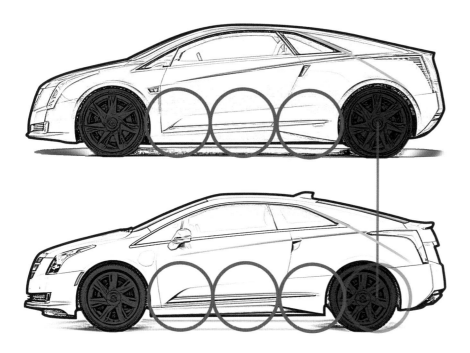

3.14 (上)キャデラック・コンバージ コンセプトカー、2009年。(下)キャデラック ELR、生産モデル、2013年。コンセプトカーと生産モデルとのプロポーションの違いを示す。

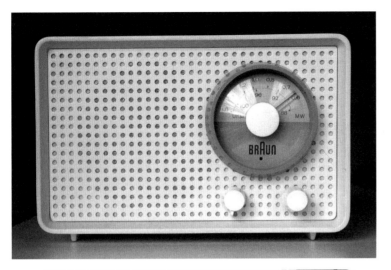

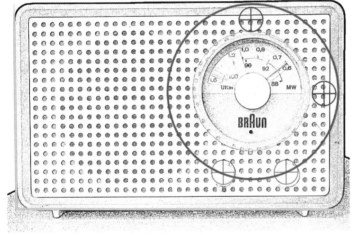

3.15　ブラウン 真空管ラジオ SK2、1952年。下は、視覚デザインの裏づけとなる考え方を示したもの。ボディには黄金比が適用され、チューニング・ダイヤルやつまみのサイズや配置も慎重に検討されている。

20世紀にディーター・ラムス率いるブラウン社のチームがデザインしたプロダクトは、シンプルさ、使いやすさ、優れたプロポーションに主眼を置いたものでした。ラムスは、バウハウス運動の影響を受けた機能主義のスタイルのプロダクトデザインで広く知られ、21世紀になってもなお多くのプロダクトに影響を及ぼしています。それは、シンプルな形状とよいプロポーションさえあれば、魅力的なプロダクトをつくりあげられる証明です。

図3.15のラジオの横幅は、高さの1.618倍、つまり黄金比のシルエットになっています（ともに青いライン）。一方、チューニング・ダイヤルからボディの上端と右端までの距離をダイヤル下のふたつのつまみの直径と等しくし、そのつまみをボディに接する仮想円（ピンク）上に置いています。そうしてダイヤルとボディの縁（エッジ）とに関連づけているのです。視覚的なハーモニーを生む画期的な方法です。

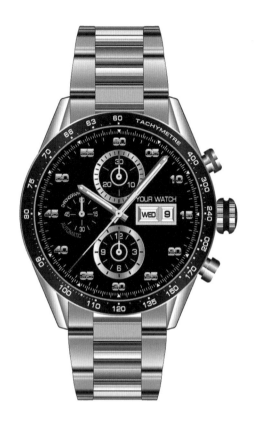
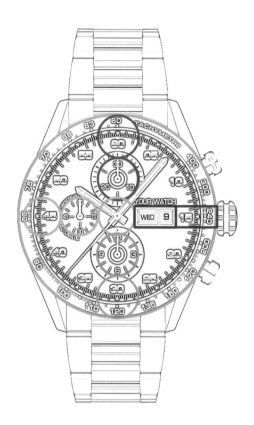

腕時計もまたプロポーションが最終的な外観に大きな影響を与えるプロダクトであり、手首につけたときにどんなプロポーションに見えるかが重要です。次に紹介するふたつの例では、視覚的な印象の違いをクロノグラフのインダイヤルで生み出しています。

図3.16の腕時計では2種類のサイズのインダイヤルが用いられています。ピンクとオレンジのインダイヤルの直径はデイデイト表示の小窓（青）の長辺と同じで、その小窓は複製して並べたときに時計のエッジ（緑）にぴったり接するサイズです。水色のダイヤルは複製して並べてもエッジにぴったり接するサイズではなく、文字盤に溶け込むデザインにしているのかもしれません。それに対してピンクとオレンジのダイヤルはもうひとつ並べるとちょうどエッジに接する直径になっています。そのため、メタリックの円で目を引くようにデザインされ、複雑でありながらも調和のとれたデザインを生み出しています。

3.16 タグ・ホイヤー カレラ キャリバー 16 デイデイト（2008年〜）を下敷きに検証。プロポーションのとれたインダイヤルをメタリックにすることで、そこに注目を集めている。

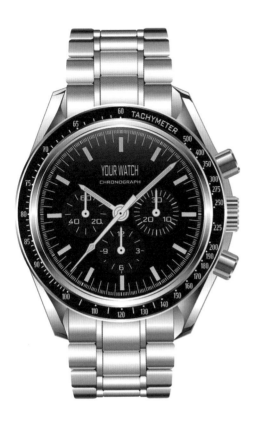

図3.17の腕時計ではインダイヤルのサイズは統一され、先ほどの例とは少し
違った配置になっています。ダイヤル同士がかなり近接していて、見た目に緊
張感を与えており、複製して並べるとエッジ（緑）にほぼ重なります。中心を挟
む左右のダイヤルの隙間はその直径の半分（水色）であることにも注目しましょ
う。インデックスはインダイヤルを囲むようにうまく配置され（青）、調和のとれ
た関係性をつくりあげています。

技術的な制約で理想的なプロポーションの実現が叶わないときには、好まし
くないプロポーションを隠すのに役立つスタイリングテクニックがあります。
また、シルエットとプロポーションの制作に自信がつけば、そのふたつを同時
にデザインできるようになります。

3.17　オメガ スピードマスター（1957
年〜）を下敷きに検証。近接して配置
されたインダイヤルが緊張感を加えて
いる。

この章の概要　現行デザインのプロポーションを分析し、間隔が不規則だったり関連づけがなかったりするディテールを改善しましょう。もっと思い切ったプロポーションによって競合プロダクトから際立たせることはできないでしょうか？拡大して視覚的な重要性を強調できる特徴部はないでしょうか？

01　該当するカテゴリーにおけるプロポーションのトレンドを把握し、
追随するか無視するかを決めましょう。

02　もっとほっそりとさせることで得られる利点はないでしょうか？　実現する方法は？

03　主だった特徴部間は最適な間隔になっていますか？
特徴部のサイズと配置の関係、さらにそれとプロダクトのシルエットとの関係性は、
プロダクトの見た目を大きく左右します。

04　プロダクトの高さを抑えると幅が広がったように、高くすると狭くなったように感じられます。
ただそうした調整の結果、エルゴノミクスが妨げられないようにしましょう。

05　外付けハードディスクドライブのような、味気ない長方形のシルエットのプロダクトには、
黄金比を用いたプロポーションが役立ちます。

06　シルエットに複数のポイントがある場合は、ほかのポイントや視覚的な特徴部と
縦横にきっちり整列させましょう。

ケーススタディ：
電気ケトル

ケトルの全体的なプロポーションは、前章の基準となるケトルと変わっていません（p.39参照）。というのもこの方向の2Dイメージでは目立った特徴部はわずか（水量目盛窓、ふた、ベース）なので、デザイナーはシルエットのプロポーションの整理に注力したためです。ほとんどの視覚的なポイントが、そばにあるポイント（ピンクのドット）と水平あるいは垂直に交差するようにデザインされ、バランスのとれたデザインになっています。

たとえば、注ぎ口の先は持ち手のアーチ内側の上端部と水平に並び、水量目盛窓はケトル下半分のシルエットと平行していて、すべてが視覚的な調和を高めるのに役立っています。練習を重ねれば、こうしたことがグリッドなしで直感的にできるようになります。

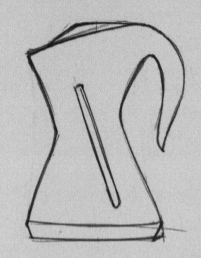

元のデザイン

プロダクトを見てどうもおかしいと感じるときは、たいていプロポーションに問題を抱えています。
ですから、このステージは時間をかけてきっちり進めるようにしましょう。

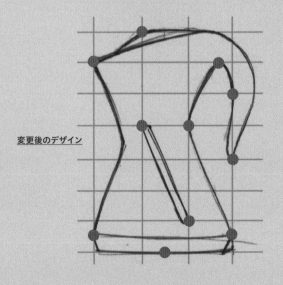

変更後のデザイン

Chapter 3　プロポーション

Chapter 4

形状

Chapter 4
形状

形状（シェイプ）とは、シルエットの中にある視覚的特徴部の2D形態を指します。ほとんどのプロダクトが、機能的な視覚的特徴部（デジタル表示、ユーザーコントロール、ハンドルなど）をもち、それらの形状は機能やエルゴノミクス、視覚の面から最適化されています。スタイルをないがしろにした形状や望ましくないシンボル性をもつ形状があると、プロダクトの全体的な見た目に悪影響を及ぼしかねません。

形状の視覚的なシンボル性と連想はプロダクトにキャラクターと意味（記号学（セミオティクス））をもたらし、それが私たちのプロダクトの認知に影響を及ぼします。ここでいう「意味」は表面的な場合もあれば、初めてでも使いやすいデザインを指す場合もあって、その代表例が類似機能をもつ形状を論理的にまとめるデザインです。

形状には大きく分けて2種類あります。密（ソリッド）なものと空洞（エンプティ）なものです。いま開いている両ページに載っているのはどれも密な形状です。一方で空洞の形状とは、ケトルの持ち手やノートパソコンの放熱穴のような部分です。また、形状はプロダクトのシルエットを模しているときもっともよく調和して見えます。たとえばシルエットが丸ければ、機能やテーマに適するなら視覚的特徴部も丸い形状であるのが理想的でしょう。**図4.1**のベビーモニターでは、丸みのあるシルエットをいくつもの丸い形状で反映することでフレンドリーかつソフトな雰囲気を放っています。新生児向けプロダクトにはこれ以上ない選択です。

デザインブリーフから環境に溶け込む保守的な美しさが要求されるときは、デザイナーは自制心をもち形状を慎重に選択することが求められるでしょう。続いて紹介するのは、さまざまな視覚情報を提供する形状の例です。

「シンプルさこそが美しさの鍵です」

ディーター・ラウム、
プロダクトデザイナー

4.1 タカラトミー 2WAY安心ベビーモニター ナイトランプ付、2013年。

4.2　ブラザー レーザープリンター
HL-2240D、2010年。

図4.2のプリンターのデザインに見られる形状は、シルエットを反映したシンプルな長方形です。このプロダクトは多くの消費者の好みに沿った、目立たず環境に溶け込むデザインです。

一方、**図4.3**のマウスの有機的なスタイルの形状は、手にしっくりとなじむことを伝えています。これは、形状のスタイリングにおいて極めて重要です。ユーザーが手にとって扱ったり操作したりするための形状をつくるなら、触りたいと思わせる外見でなければなりません。コンセプトスケッチの際は角張ったスタイリングでもかまいませんが、人が触れる箇所については、ユーザーが長時間使用しても不快感を覚えないように繊細なデザインが求められます。

4.3　ロジクール ワイヤレスマウス
MX Master3、2019年。

機能的につくった形状が視覚的には望ましくなかったり凡庸すぎたりするときには、改善する必要があります。ケトルの持ち手のような空洞の形状を考えてみましょう。基本的な形状と、エルゴノミクスから決まる変更不可能な点が明確になれば、機能を妨げずに修正できる線が見極められます。また、シルエットの章（Chapter 2）で示したように、そうした変更不可能な点にも対応できる適切でシンボリックな形状をデザインに導入することもできるでしょう。

形状は強い表現力をもち、見る人の連想を瞬時に引き起こします。ただ、形状の最初の決め手になるのはいつも機能であるべきで、その後に（必要に応じて）当初つくったムードボードを用いてスタイリングを行います。形状のデザインはプロダクトの対象のジェンダーに影響されることもあります。ソフトな形状はどちらかというと女性向けのプロダクトであることを示唆し（**図4.4**）、角張った形状は通常、男性的なプロダクトに結びつきます。ただし、カスタマーやプロダクトのカテゴリー次第であることに留意しましょう。

4.4 ジレット ヴィーナス SPA ブリーズ、2008年。男性用カミソリよりもソフトな形状。

形状の一貫性

図4.1のベビーモニターは、デザインすべてが円形で揃えられていて（**図4.5**のピンクで強調した箇所）、それが全体的な形態や表面の仕上がりと溶け合っています。調和のとれたデザインを実現するには、プロダクト全体の形態言語と連携のとれた一貫性のある形状をつくることが大切です。プロダクトデザインでもっとも一般的な2D形状は、円や楕円といった単純な幾何学がベースとなったものです。また、しずく型のような流線型の形状も、プロダクトのはたらきを強調するのに効果的なことが知られています。誰もが知るシンボリックな形状を使うと、プロダクトの意図を表現し感情的な反応を引き起こすのに効果的で、見た人が無意識のうちにその形状に共感する可能性も高まります。また、イノベーティブな形状で特色ある見た目やモダンな外見をつくりだすことも可能です。

4.5 タカラトミーのベビーモニターでは、全体を通して形状の一貫性が見られる。

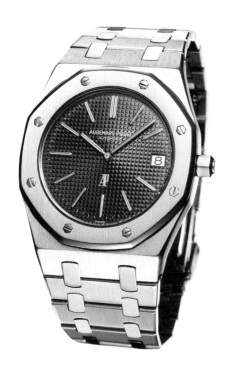 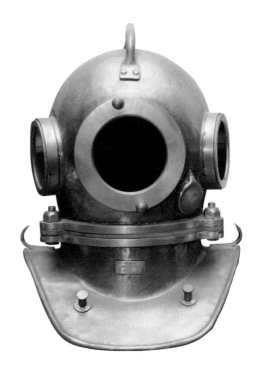

図4.6の高級時計の逸品は、スイスの時計デザイナー、ジェラルド・ジェンタが
デザインしたものです。全体に多角形の形状――8角形のベゼル、6角形のネ
ジとリューズ――を用いるというイノベーティブな方法が、当時ほかにはなかっ
た外見を生み出しました。このデザインは、1970年代の潜水ヘルメットからイ
ンスピレーションを得たものと言われています。ヘルメットは多角形ではあり
ませんが、のぞき窓の周囲に露出するリベットが影響を与えたのは明らかです。

4.6　（左）オーデマ・ピゲ ロイヤルオー
ク（男性向け）、1972年〜。（右）深海
用潜水ヘルメット。

新しい形状をデザインする

形状のデザインはシルエットのデザインによく似ていますが、比喩やシンボ
ル性をよりはっきりと見せることから、役割にはかなり大きな違いがあります。
まずは、プロダクトの使い勝手やエルゴノミクスに影響を及ぼすことなく機
能的な形状が変更できるかを確認しましょう。その上で、手を加える必要が
あるときは、当初のテーマに沿う関連性のある形状を選択し、それを抽象化
して単純化するとよいでしょう。あくまで目にした人に元の形状の雰囲気を
伝えることが目標であって、何に由来する形状かが一見してわかるようでは
いけません。

図4.7では、シンボル性と連想を備えた新しい形状をデザインする方法を例示しています。速さとすばやさを感じさせる形状をつくるのに選んだのはワシの頭部です。その輪郭を抽象化し、特徴的な最終形状をつくりだしています。

4.7　速さとすばやさを感じさせる新しい形状のデザイン例。

交差を活かした形状でデザインする

ここでひとつ、もう一段複雑な形状デザインの例を説明しておきましょう。プロダクトと視覚的特徴部のすべてをまさに連続的に見せられる手法で、カーデザインの分野でよく見られます。

交差は、プロダクトの表面で複数の線が一点に集まるときに生じます。**図4.8**のヘッドライド（ピンク）の形状は、フェンダーアーチの外側の線（オレンジ）、ボンネットのシャットライン（青）、グリルの上端といった、近接する線の交差からデザインされています。（シャットラインは、隣り合う部品の隙間のつくる線のことです。p.87参照）

4.8　マツダ 鏑（カブラ）コンセプトカー、2006年。交差する線に影響を受けた形状。

この交差線を活かすテクニックを使えば、周りの特徴と視覚的にもっとも調和するヘッドライトの形状ができあがります。デザイナーは多くのしがらみを抱えつつも、ボンネットのシャットラインの角からフェンダーアーチの外側の線に向かう箇所の、ヘッドライト上部にある「眉をひそめた」ような形状でのみ、自身のこだわりをあらわしています。またそこが外見に特徴を与えている箇所でもあります。どうやら、プロダクト上で一点に線が集まるときには、交差の影響を活かして形状をデザインするのが最善と言えそうです。

ここと決めた位置に新しい形状を軽くスケッチしたら、最高の外見を生み出すために必要に応じてそのプロポーションや角度を調整しましょう。

2Dでスタイリングしているときにも、シルエットのエッジにある形状には実際には奥行があり、その面だけでなくプロダクト全面を覆う可能性があることを忘れないようにしましょう。つまり、プロダクトを前後から見たときにも横側面の形状が見える可能性があるということです。**図4.9**の2Dイメージの、正面からの通風口の形状を見てください。各形状はヘルメットを覆っているため、ヘルメットを回転させれば変化します。3Dに手をつける前に、ほかの角度でも2Dでデザインし、すべての視覚的特徴が溶け合い調和していることを確認する必要があるのはこのためです。

交差は、プロダクトの表面で複数の線が一点に集まるときに生じます。そうした交差を活用すれば、最適な形状がデザインできます。

Chapter 4　形状

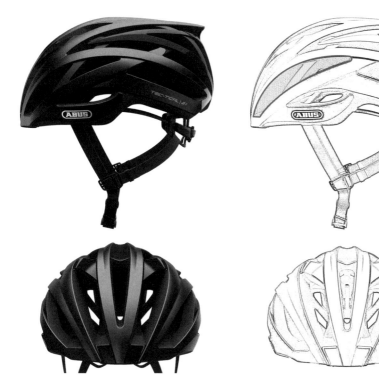

4.9　Abus 自転車用エアロヘルメットTec-Tical 2.1、2018年。形状が側面から正面へとつながり変化している。

形状の記号論

記号論（セミオティクス）は、記号と象徴について、またそれらを私たちがどう解釈しているかについて研究する学問です。インタラクションのある形状のデザインにとても役立ち、初めて使用する人でも簡単に使えるように手助けをします。**図4.10**の自動車のドアパネルをよく見てみましょう。形状のデザインの点で、注目すべき要素が3つあります。まずは中央にあるメルセデス・ベンツの特徴としてよく知られたシート型の形状のボタンです。シートを横から見た姿が抽象化され、触れたらどうなるかをすぐに理解できます。次に関心を引く形状はインナードアハンドルで、角（つの）のような先端の尖った形状をしています。ドアパネルで唯一、緊急時に使用する特徴部であり、もっとも重要です。一見して快適さと実用性を表現するためにデザインしたとわかる形状である一方、そのシャープな形状は周りのソフトな形状の中で際立ち目を引きます。3つめは白いグリップハンドルで、快適さのためにデザインされたソフトで有機的な形状をしています。

こうしたデザインからわかるのは、形状は心理学的な意味合いももち、デザイナーはそれを用いてカスタマーのプロダクトへのインタラクションに影響をもたらせるということです。人を傷つけるかもしれないシャープな形状は目を引く一方で、ソフトな形状は手触りがよさそうでインタラクションを誘います。

4.10 メルセデス・ベンツ クーペ S500、2018年。ドアパネル内側の記号路的な形状。

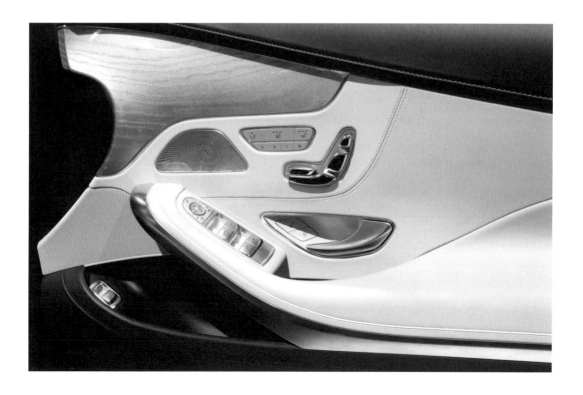

図**4.11**のリモコンを見てみましょう。まず目が行くボタンは、中央にある大きな明るいグレーの丸いボタンでしょう。論理的に考えてこれが最初に触れる電源ボタンのはずです。形状のサイズと色は、初めてプロダクトに接したときの使いやすさの向上につながるものなので、形状のスタイリングを行うときに検討しましょう。使用頻度のもっとも高いボタン（チャンネルとボリューム）は、大きな黒い形状で視覚的に分けられて見つけやすくなっています。このプロダクトはプロペラに似た形状ですが、デザイナーがそれを選択した理由は明確ではなく、興味深いところです。ただ、工夫がなければただの四角いシルエットになってしまうところにこうしたなじみのある形状を用いるのは、変化をもたらす巧みな方法と言えます。また使い勝手をよくするために、さまざまなボタンが機能に基づいて論理的にまとめられています。

4.11 URC リモートコントロール
R50、2004年。

4.12 モーフィー・リチャーズ 電気ケトル43820、2011年（線は追加したもの）。

形状の複製

複製（クローニング）では、機能的な形状をコピーし、ちょうどいいサイズに変更して元の形状の周囲に用います。これによって、その部分にインパクトが生じ注目が集まります。図**4.12**のケトルには有機的なしずく型の形状が取り入れられ、持ち手のつくる空洞が魅力のある視覚的特徴部になっています。そしてこの空洞の形状は、周りを囲むシャットライン（ピンク）で複製されています（シャットラインについてはp.87参照）。この例は元の形状の正確な複製ではありませんが、関連性があるのは一目瞭然です。しかもそれを色のコントラストで目立たせています。しずく型はパネルの外側のエッジでさらに複製され、一層強調されています。そのディテールにも色のコントラストがあったなら、そこにも注目が集まったでしょう。スタイリングとは、見た目をよくすることであると同時に、魅力のなさを補うということでもあるのです。

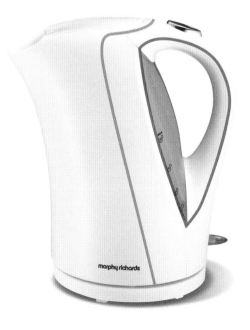

4.13 （左）持ち手の空洞部分が上寄りになっている。（右）持ち手の空洞部分は中心に置かれている。

図4.13のふたつには、微妙でわかりづらいかもしれませんが、形状にわずかな違いがあり、左側のケトルの持ち手のつくる空洞は右のものよりもダイナミックな印象を与えます。左側の持ち手は、左上のピンクのドットの方へと偏っています。右側の持ち手のつくる空洞部分は真ん中にあるのでバランスがとれて静的な印象です。インパクトを強めたいときには、プロダクトの中で目立つ形状をずらしてみましょう。

形状のダイナミクス

図4.14のハンドルガードが垂直と斜めのドリルの外見には大きな違いがあります。ボッシュはより大きな視覚的インパクトを生むため、それを斜めにしてテーパーをつけています。

4.14 ボッシュ ハンマードリルPBH 2100 RE、2012年。（左）オリジナルデザイン、（右）ハンドルを垂直にすると形状のダイナミズムは損なわれる。

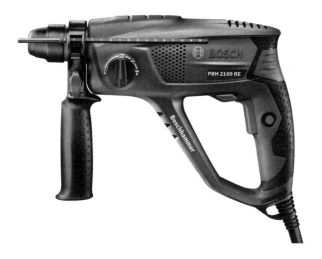 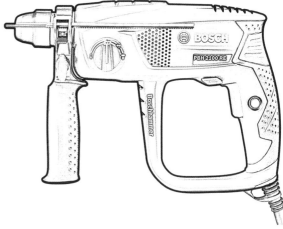

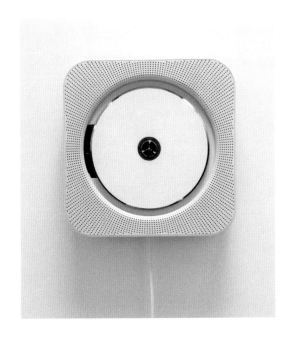
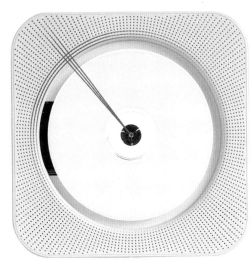

パターン

パターンは、形状が一貫した方法で繰り返し並べられるときに形成されます。デザインを引き立てるパターンの場合、周囲の視覚的特徴点かシルエットとの結びつきが求められます。たとえば**図4.15**では、同心円状のスピーカーの穴のパターンがCDの納まる円形のボリュームに結びつき、調和を見せています。

最適な形状ができあがれば、機能的に必要なシャットライン（p.87参照）以外、視覚的に手を加える必要のないプロダクトもあります。シルエット、プロポーション、形状という3つのシンプルなスタイリングだけで魅力的なプロダクトのデザインは可能です。そうしたデザインはとてもシンプルに見えるからこそ細部がより重要になります。プロポーションが最適化されているか、視覚的特徴部の配置は機能的にも視覚的にも妥当なものか、しっかりと確認しましょう。モデリングのステージがきたら、半径は1mm、角度は45度といったように半径や角度も可能な限り統一し、調和のとれたデザインをつくりましょう。

ここまでくれば、選択した角度の2Dイメージは一段落です。もうどの視覚的特徴部にも大幅な配置変更やサイズの見直し、スタイリングのやり直しの必要性を感じることはないでしょう。表面について検討が必要な場合は、Chapter 8が指針となります。

4.15 無印良品 壁掛式CDプレイヤー、1999年。スピーカーの穴が放射状のパターンで並ぶ。右の図では、同心円状に広がりCDの形状を引き立てている穴のパターンをわかりやすく強調している。

平凡なデザインを脱するためには視覚情報がさらに必要なときは、この後の章で紹介するスタイリングの展開方法が役立つでしょう。また、正確に3D化する（Chapter 9）のに必要なほかの角度からの2Dイメージの完成にもこのタイミングが最適です。**図4.16**は、さまざまな角度からカメラを見た2Dイメージを描く一般配置図（GA）です。3Dへとデザインを進めるのにどのイメージが必要になるかを見極めましょう。正面と側面、上からのイメージが使われるのが一般的です。

4.16 複数の角度からみたキヤノンデジタルカメラの2Dイメージ。

この章の概要 スケッチしておいた視覚的特徴部の形状を分析しましょう。調整が必要な場合は、プロダクトに導入する前にそのデザインだけをいくつかスケッチし、次の内容を検討しましょう。

01 プロダクトに機能上の線あるいはキャラクターラインが必要になる場合には、形状と並行してデザインしましょう（Chapter 6参照）。
多くの場合、交差する線から形成される形状がもっとも適しています。

02 形状をシルエットに関連づけられますか？

03 形状の最初の決め手になるのは常に機能であるべきで、その後に（必要に応じて）当初つくったムードボードを用いてスタイリングを行います。

04 望ましくない形状があれば、機能に影響を与えずに変更できるエッジはどこかを見極め、代替案を検討しましょう。

05 形状には心理学的な意味合い（セミオティクス）があり、カスタマーのプロダクトへのインタラクションに影響をもたらすのに用いることができます。その形状はインタラクションを促しますか、抑制しますか？

06 プロダクトに複数のボタンやコントロールキーがある場合、使い勝手を高めるために機能、形状、サイズ、色でまとめるのが賢明です。

ケーススタディ：
電気ケトル

このケトルの例で見直しが必要なのは、周りにある特徴との視覚的な連携が不十分で浮いて見えてしまう水量目盛窓だけです。そこで下の図のように、持ち手につながるボディの上部と一直線になるように位置が変更されました。

次章以降でデザインを進めていくなかで、この形状も見直されていきます。

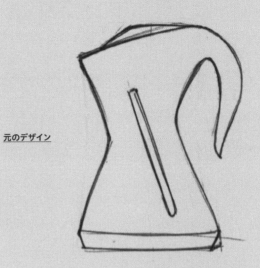

元のデザイン

視覚的な一体感を強めるために水量目盛窓の位置が変更された。

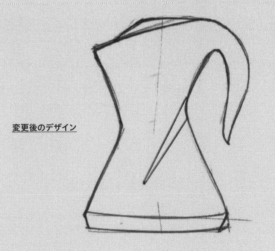

変更後のデザイン

Chapter 5

スタンス

Chapter 5
スタンス

「スタンス」とは、プロダクトの体勢のことです。デザイン言語の表現力を高める ため、プロダクトのスタンスを強調して特徴やインパクトを加えたいと考えることもあるでしょう。短距離走のスタート地点で「セット」ポジションをとるランナーの姿を思い浮かべてください（**図5.1**）。両脚は飛び出そうと構え、前のめりになり、両腕が動きをせき止めている、とてもダイナミックな体勢です。プロダクトにこうした示唆に富む視覚的特徴を導入するには、いくつかの方法があります。

・**ダイナミックなスタンス**

・**堅牢なスタンス**

・**身振りのあるスタンス**

> 「**デザインするものに 個性をもたせるのは本当 に重要です**」
>
> マーク・ニューソン、 プロダクトデザイナー

5.1 アスリートの見せるダイナミックなスタンス。

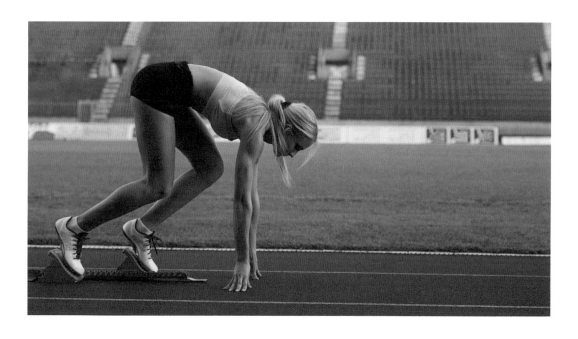

ダイナミックなスタンス

ダイナミックなスタンスをつくるときは、プロダクトの
重心をどこかに寄せます。そうするだけで、均衡が崩
れてプロダクトが今にも動き出しそうな錯覚が生み出
され、それが視覚的な緊張感をもたらします。こうした
デザインのスタンスの変更にはシルエットと機能的な
特徴の見直しも必要になるので、組立図をよく調べて
変更への対応が可能かを確認しましょう。**図5.2**のケ
トルは、傾いたスタンスとテーパーのついたシルエッ
トでダイナミックな外見を手にしています。また、持ち
手の空洞の形状として直角三角形が選ばれ、さらにダ
イナミズムを加えています。

チーターが獲物に飛びかかろうとするときには、頭を
低く下げてお尻を持ち上げ、重心を前脚に乗せて前に
向かう動きをぐっと止めています（**図5.3**）。

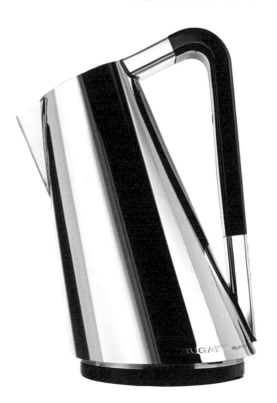

Chapter 5 スタンス

5.3 チーターのダイナミックなスタンス。

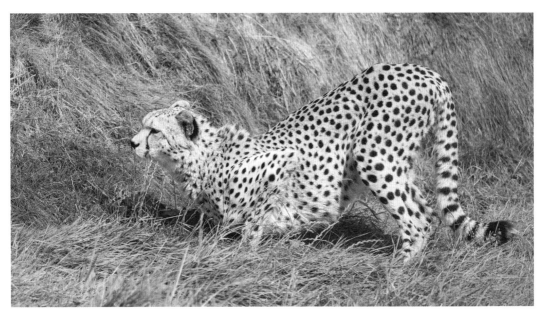

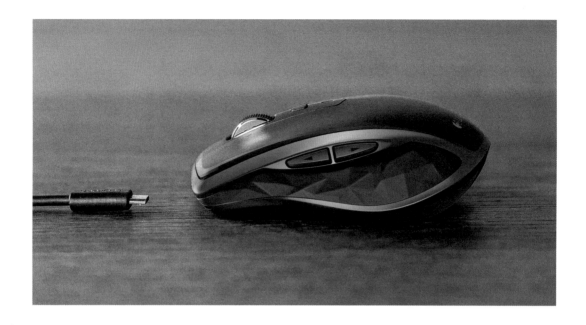

そうしたスタンスは、**図5.4**のマウスに見られる次のテクニックを用いてつくり
だすことができます。

1. シルエットの後部（右側）を正面よりも高く持ち上げ、前に向かう動きをぐっ
 と止めるとともにダイナミズムを生み出しています。

2. 平らな線や形状はデザイン中にひとつもありません。すべてに角度がつけ
 られて、ダイナミックなシルエットを引き立てています。また後ろから前へ
 しなやかなラインがすっと伸びています。

3. プロダクト下部のラインは弧を描き、マウスの腹にあたる部分を持ち上げ
 る視覚効果を生み出します。これはチーターのスタンスの、胸の下から後
 ろ脚への弧になった部分を模したものです。そうしたニュアンスをムード
 ボード上のイメージから選び出してデザインに取り込めば、同じ雰囲気を
 実現することができます。デザイン対象のプロダクトと同じプロポーショ
 ンのものを選ぶと、そうした要素はより導入しやすくなるでしょう。

5.4 ロジクール ワイヤレスマウス
MX Anywhere2、2015年。
ダイナミックなスタンスをもつ。

ユーザーにとって付加価値のあるスタンスを選びましょう。
スピードの要素を引用すればプロダクトを見るからに効率がよさそうなデザインとし、
短時間でのタスク完了が期待できると印象づけられます。
また堅牢なスタンスを加えればプロダクトを頑丈に見せられるでしょう。

5.5 小ブタのもつ堅牢なスタンス。

堅牢なスタンス

図5.5の子ブタは、形態に安定感があり体重が均等に配分されているために堅牢なスタンスをもっています。その子ブタにそっくりなのが図5.6のトースターです。重量は角の4つの脚部に均等に配分され、安定性と重量感を印象づけるがっしりした見た目になっています。狙ったものどうかはわかりませんが、丸みのある形態、色、正面の丸いボタンやスイッチが、子ブタとの類似点を添えてトースターをかわいらしく見せています。

5.6 SMEG トースター（2枚焼き）、2015年。

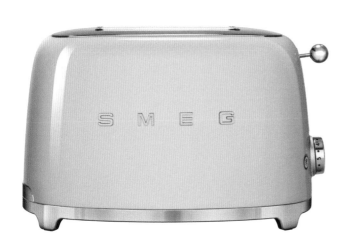

身振りのあるスタンス

1930年代、ジョージ・カワーダインは角度や高さ
の調節機能を最大化することを狙った**図5.7**のア
ングルポイズのデスクライトをデザインしました。
その機能的な形態がもつのは、かがみ込む人を思
わせるスタンスで、身振りを示す人間のような姿
で個性と特徴的な外見を手にしています。

5.7　アングルポイズ＋ポール・スミス
Type75 Mini、2014年。身振りを示
すスタンスをもつ。

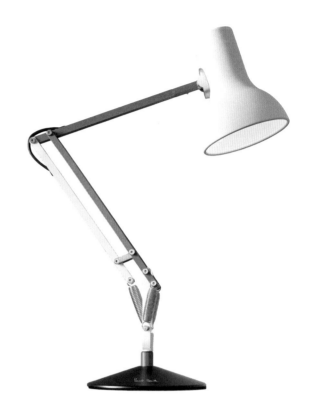

この章の概要　プロダクトのスタンスを強調することで、特徴やインパクトを加え、競合プ
ロダクトから確実に抜きん出たいと考える場合もあるでしょう。

01　カスタマーに伝えるべきもっとも重要な視覚的特徴はなんでしょうか？

02　スタンスの変化で特徴が強まり見た目のインパクトが得られれば、
コンセプトにとってプラスになるでしょうか？

03　求められる視覚的な特性や感情にぴったりのスタンスをもつイメージを選び、
その特徴をつくりだしている要素を分析しましょう。

ケーススタディ：
電気ケトル

元のケトル（上）はがっしりした静的なスタンスをもちます。よりダイナミックなスタンスを求めるのなら、下の図のようにシルエットを傾けるといいでしょう。重心が前の方へと移ります。このケトルのデザイナーは、同時にベース部と持ち手のスタイリングを検討し始めています。

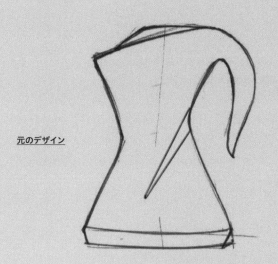

元のデザイン

上は静的なスタンス、下は動的なスタンス。

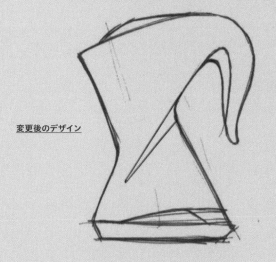

変更後のデザイン

Chapter 5 スケッチ

Chapter 6

線

この章で学ぶこと

Chapter 6

線

プロポーションのとれた2Dイメージができたと確信がもてたなら、次のステップに進み、プロダクト上に機能的な線（ふたつのパーツが接する部分につくられるシャットラインなど）ができるかを見極めます。そして、そうした線をどうデザインすればプロダクト全体のデザインを向上させられるか、あるいはデザインに溶け込ませることができるかを検討します。感情やキャラクターを表現するためだけに線の追加を検討することもあるでしょうが、そうした工夫はどんなプロダクトにも必要なわけではなく、機能的な要素やスタンスだけで十分に違いを生み出せる場合もあります。とはいえ、キャラクターラインのないプロダクトは平凡に見えることもあり、競合プロダクトに埋もれてしまいかねません。またここは、デザイナーが自分のセンスや創造力を発揮できる場面ですが、新しく線を加える場合でもすでに決まっているテーマに沿っている必要があります。競合相手が特定のデザイン言語を用いているなら、特色を打ち出すにはそれとは異なる新しい方向性──カスタマーの要望に叶う範囲内であることが条件ですが──でデザインするのが最良の策になることも頭に入れておきましょう。

機能的な線は、ふたつ以上のパーツが外装に使われているプロダクトによく見られます。たとえばシャットラインはふたつ以上のパーツが組み立てられるときに見られるものです。**図6.1**では、紫と白のパーツが接するところにシャットラインがつくられ、シルエットを目立たせるようにスタイリングされています。もしこの線が直線的だったら、プロダクトはこれほどエレガントに見えないでしょう。

キャラクターラインのデザインはもっとも自己表現がしやすい場で、イノベーションが重要になります。独特のラインをデザインするには、実験的で自由な表現が不可欠です。インスピレーションを得るためにシルエット上に適当に何本も線を引いてみるデザイナーもいます。

> 「腕時計は正確に、
> 自動車は俊敏に
> 見えなければなりません」
>
> **デル・コーツ、デザイナー、作家**

6.1 フィリップス 脱毛器 ルメア プレステージ、2009年。

混沌とした線の中からこれだと感じたものを選んで練り上げていくのです。凝りすぎたスタイリングはプロダクトの魅力を損ねかねないので、線を選びとるときには節度も必要です。

2Dでスケッチすると線は同一の方向あるいは面内に延びますが、実際には3D形態を覆いながら複数の面に広がる場合があることは忘れないようにしましょう。つまり、側面から見ると直線に見えるものが、上からの眺めでは3D形態をなぞって違う経路を通っているかもしれません。**図6.2**のヘルメット頂部の線（青緑）は、横から見るとカーブしていますが、同じ線を上から見ると3D形態の外形に沿ってまた違った面内でカーブしています。

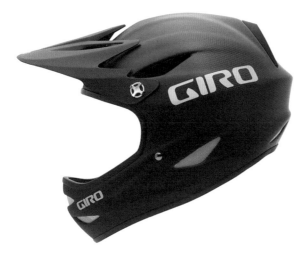

6.2 GIRO ヘルメット Remedy、2013年。下は異なる面内でカーブする線を示したもの。

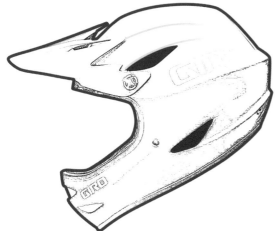

視覚的な連続性と関係性

プロダクト全体の視覚的連続性を実現するには、各線をそばにある視覚的特徴部やほかの線と関連づける必要があります。また線に明確で理に適った始点と終点があると、デザインはよく調和して見えます。**図6.3**の表面に見えるクリース（折り目、面のたゆみ）ラインは、ホイールボタンが始点、くし部分が終点になっています。この線の延びる方向には意図があり、始点は重く終点は軽く見せることで視覚エネルギーを加えています。これは、線の断面方向の深さを変化させ、その下にできる影の大きさを変えることでつくりだされている視覚効果です。

傾きのある線はプロダクトに動きをもたらします。スタンスを強調するとともに、視覚エネルギーを加えるのです。一方で水平あるいは垂直な線は、強くどっしりした印象づくりや、環境に溶け込むことが求められるプロダクトのデザインに役立ちます。

線の始点や終点は、同一線、接線、中心や角を通る線といった特徴のある関係性をもつのが一般的です（**図6.4**）。またプロダクト全長にわたって延びる線はプロダクトをより長く感じさせ、短いプロダクトをもっと長く見せたいときに適用すると有効です。

6.3 Remington ヒゲトリマー Barba、2015年。

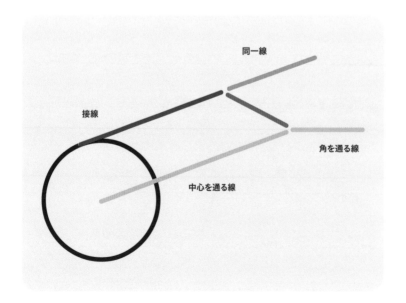

6.4 視覚的特徴部と線の関係性として一般的なものの例

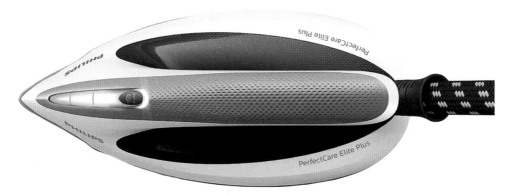

テーパーをつける

2本の線の間にテーパーをつけるのもダイナミズムを生む効果的なテクニックです。テーパーがつく――2本の隣り合う線が先端に向かうにつれて次第に近づき先細りになる――と、優美でダイナミックな印象がもたらされます。**図6.5**で、巧みに配置された線でできたテーパーのついた面が、大きな視覚的インパクトをつくりだしているようすを観察してみましょう。線でテーパーがつくと、表面にも視覚的な緊張が生まれます（Chapter 8参照）。テーパーは、ダイナミックで感覚的なプロダクトスタイリングの鍵となるもののひとつで、美しい自然の創造物にもよく見られます。

パントンチェアの優雅な姿は、優美にテーパーのついた線と官能的な表面によってつくられています。そして側面から見たテーパーが失われると、その優雅さも失われます。**図6.6**のふたつの違いを見てみましょう。

6.5 フィリップス スチームアイロン PerfectCare Elite Plus GC9660/36。

6.6 パントンチェア クラシック、1967年。右の図のようにテーパーが失われると優雅さも失われる。

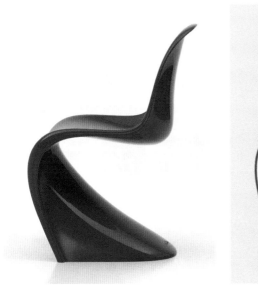

線のデザイン

プロダクトのシルエットを横切る線を数本、軽くスケッチします。このとき、各線を確実にほかのデザイン特徴部と関連づけるようにしましょう。機能から決定される線でないなら、試しにその線をカーブさせてみます。手首や肘を軸にして弧を描けば自然な曲線を引くことが可能です。この時点では、シルエットをはみ出すほど大胆な線を描き（後で消せばよいのですから）、自然な連続性とダイナミズムを確保しましょう。前のステージで作成済みの視覚的特徴部と線をつないで、関係性（同一線、接線、中心や角を通る線）をもたせます。視覚的特徴部のエッジを細かく調整して、そのエッジとキャラクターラインの関係性はもっと改良できないか確認してみましょう。**図6.7**の左のケトルのスケッチを見れば、デザイナーがゴーストラインを何通りも引いて検討したようすがわかります。これという一本が見つかれば、それを濃くなぞってはっきりさせます。左の持ち手の空洞の形状が、描き直してすっきりした右のものに比べて魅力に乏しいことにも注目しましょう。

6.7 （左）複数の線を引いて検討する。
（右）選択した線。

6.8 一般的な視覚的特徴部と線の関係性。

スケッチの際には各線の意図と、その線がプロダクトとの関係性の中でもっとも力を発揮する方法を見いだしましょう（**図6.8**）。各線はプロダクトに図で示すようなかたちで結びつきます。

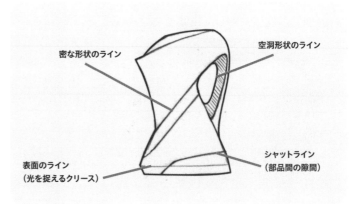

密な形状のライン

空洞形状のライン

表面のライン
（光を捉えるクリース）

シャットライン
（部品間の隙間）

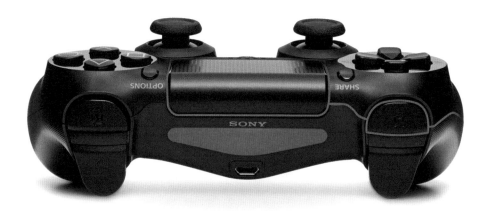

シャットライン

線としてスケッチしたものは、隣り合うふたつの部品が接するところや、パネルの開閉やボタンの動作に必要な隙間にできるシャットラインになることもあります。**図6.9**のピンクの線がその例です。

プラスチック製の部品を組み立ててプロダクトを生産するとき、仕様書記載サイズよりも部品がわずかに大きくあるいは小さくなる可能性があり、それを製造許容誤差といいます。エンジニアは、部品がほかの部品にぴったりはめ込まれなければならないとき（たとえばドアとドア枠のように）、挿入する部品（ドア）が許容誤差内の最大サイズで、それを納める部品（ドア枠）が最小サイズの場合にも確実に組み立てられるように準備します。この誤差に対応するには隙間が必要で、その隙間の奥には影ができるためシャットラインは暗い色の線になるのです（**図6.10**）。機能的な線ではありますが、全体を見たときに視覚面での役割も果たすようにデザインすることが重要です。

6.9 ソニー プレイステーション ワイヤレスコントローラー DUALSHOCK 4、2016年。シャットラインを強調したもの。

6.10 BMW Motorrad ヘルメット AirFlow、2017年。（右）シャットラインを強調したもの。

3Dモデリングのステージに入ってから、モデル上で黒いマーカーや細い黒の
マスキングテープを使って検討し、シャットラインのデザインを仕上げるデザ
イナーもいます。そうすれば確実に、最大限満足のいくかたちで3D形態上に
シャットラインを広げられるでしょう。

表面のクリースライン

表面のクリースは、対向するふたつの面の交線に現れます（**図6.11**の紫の線と
Chapter 8を参照）。プロダクトにキャラクターやダイナミズムを加えたいとき、
そのクリースで「線」をつくることもできます。「線」となって現れるのは、ふた
つの面に異なる角度で光が反射して一方がもう一方よりも暗くなるときです。
光がクリースそのものを照らし、目を引く明るいハイライトをつくりだすことも
あります。クリースのデザインは3Dモデリングのステージに入ってから仕上げ
られることも少なくありません。

図6.11で、プロダクト全体の線の連続性を高めるために、表面のクリース（紫
で強調した線）がシルバーの部品を越えて伸びていることに、注目しましょう。
これは、一方の「線」が密な形状のエッジ、もう一方が表面のクリースであるに
もかかわらず、視覚的にうまく機能しています。スケッチの際にはそうした多
様な線を用いて、視覚的な連続性を高め、どうプロダクトを製造するか検討し
ましょう。

6.11 BMW Motorrad　ヘルメット
AirFlow、2017年。（右）クリースラ
インを強調したもの。

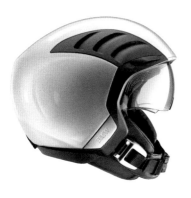

6.12 BMW Motorrad ヘルメット AirFlow、2017年。(右)密な形状を強調したもの。

密な形状の線

線としてスケッチしたものが、最終的には密な形状になることもあります。**図6.12**の着色で強調した形状は、ばらばらのパーツが組み立てられているため、ヘルメットを覆うシャットラインが見えます。デザイナーは形状と線を視覚的に関係づけることを目指すので、形状と線が影響し合うことは珍しくはありません。密な形状のエッジをほかのタイプの線へとつなげ、線の連続性を強めるのはよく見られる手法です。3箇所の吸気口のあるヘルメット上部の形状は、おそらくデザイナーが一本の線で描いたものから生まれ、それから紫に着色された角のような形状で囲い込むことで吸気口のスロットを特徴として目立たせようと決まったものでしょう。

空洞形状の線

図6.13で着色した吸気口の空洞は、シールドを下ろすときに曇らないように空気を導入する機能的な空洞です。一方、機能をもたない空洞をプロダクトに追加して視覚的なおもしろみをつくりだしたり、線の連続性を高めたりすることもあります。空洞はつくれないけれども、スタイリングを加えたディテールが必要な場合には、純粋にスタイリングを助けるデザインとして表面をエンボス加工した密な形状にしてもよいでしょう。

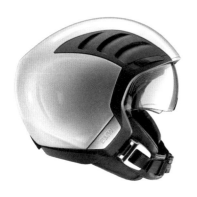

6.13 BMW Motorrad ヘルメット AirFlow、2017年。(右)空洞形状を強調したもの。

グラフィック

プロダクトデザインに活用できる最後の線のタイプは、単純に色を変えることでつくられる線です。いかにも線らしい姿の線を用いるのがふさわしくないときは、着色したエリアやグラフィックでプロダクトをダイナミックにすることができます。図**6.14**の赤いラインのように、線はグラフィックデザインそのもので形成されることもあります。また線は対照的な色のグラフィックが接するときにも現れます。グラフィックには、水転写、タンポ印刷（パッド印刷とも）、ビニールステッカーなど、さまざまな手法が使えます。ブランディングによく用いられますが、ここで見られるように線の連続性やダイナミズムを強めることもできます。

6.14 Mercury 船外機 Pro XS シリーズ V8 250馬力、2019年。赤いラインのグラフィックが入っている。

この章の概要　線によってプロダクトに感情とキャラクターが加わります。創造性を発揮できる場面ではありますが、新たな線もすでに選択されているテーマに結びつくことが重要です。

01　各線は、始点と終点に同一線、接線、中心や角を通る線といった特徴的な関係性をもっていますか？

02　単純な線の交差が形状のデザインとして最適な場合もあります。視覚的特徴部の形状に手を加えることで線の連続性や関係性はよくなりそうですか？

03　線を選択するときにはある種の節度が必要です。凝りすぎたスタイリングはプロダクトの魅力を損ねかねません。

04　水平から傾いた線はデザインにダイナミズムと動きをもたらし、スタンスを強調します。線を傾けるのが適切でしょうか？　現実的でしょうか？

05　魅力的でダイナミックなスタイリングの鍵のひとつは、隣り合う線でテーパーをつけることです。デザインに取り入れる余地はありますか？

06　ラインを少しカーブさせて、自然で感情的なデザインを目指してみましょう。

07　線としてスケッチしたものは、シャットラインや表面のクリース、密な形状、空洞形状、グラフィックとしてデザインできます。

ケーススタディ：
電気ケトル

上の図は、線と形状を描き込みながら検討しているためごちゃごちゃしています。ボディの側面全体に延びる水量目盛窓は重要な視覚的特徴部で、持ち手とシルエットと関連づけられています。また持ち手の端部を出さずボディに一体化することで、周りのラインときれいに交わる空洞の形状がつくられています。持ち手の端部をボディに収束させないアイデアも、第2の案として簡単にデザインできるでしょう。

元のスケッチを下書きに体裁を整えてスケッチしなおしたのが、下の完成した側面のデザインです。シルエットは濃く強調されています。

元のデザイン

変更後のデザイン

本章までを終えたら、プロダクトのシルエットを精査し、追加した線との関係性を強めるために調整できる箇所がないか確認するとよいでしょう。

Chapter 7

ボリューム

この章で学ぶこと

Chapter 7
ボリューム

プロダクトのなかに視覚情報が少なく大きいだけのボリュームがあると、デザインの一部がつまらなく、あるいは威圧的に見えてしまうことがあります。ボリュームとは、3Dプロダクトのなかの明確な輪郭をもつ形状や部分のことで、密な場合も空洞の場合もあります。たとえば**図7.1**の持ち手の穴の部分は、空洞ではありますが視覚的によく練られた「ボリューム」です。大きすぎて持て余してしまうボリュームを分割すれば、スリムでおもしろみのある外見をつくりだすことができます。

図7.1のラジオでは、持ち手と3つの三角形のグレーのボリューム（スピーカーと音量、チューニングつまみ）のおかげでメインの黒いボリュームが分割され、実物以上にスリムで、さらには軽いプロダクトのように錯覚を与えます。メインのボリュームがたとえば赤だったなら、分割はさらに際立って見えることでしょう。このラジオは緊急時に持ち運ぶことになるプロダクトなので、軽く、それでいて丈夫に見えることが大事なのです。

新しいボリュームを取り入れる

ボリュームは機能の制約を受けやすく、それ自体の変更は難しいこともあります。もしただボリュームの見た目がつまらなかったり、重すぎたりするようなときには、その姿を密あるいは空洞の形状で複製（クローニング）すれば、分割したような視覚効果が得られます。

図7.2はベビーキャリーを横から見たコンセプトイメージ（**図7.3**）をもとに、メインのボリュームをいくつかの色で塗り分けたものです。下の方のボリューム（ピンク）は、それによく似た小さめのボリューム（オレンジ）の追加前にはもっと重く見えていました。オレンジのボリュームを追加したもうひとつの利点は、周囲の線や表面がより優美に見える効果を生んでいることです。また、ヘッドレスト（紫）と下部のボリューム（ピンク）は、交差箇所で表面が内側へとねじれているため視覚的に切り分けられています。大きさの違う線対称の形状によって、メインのボリュームが引き立っている点にも注目しましょう。

7.1 Etón デジタルラジオ FRX5 Sidekick、2019年。

7.2 ベビーキャリーのコンセプトイメージ、2008年。メインのボリュームを着色したもの。

図**7.3**は、ボリュームを複製してできあがったものです。下部の大きなボリューム内に、それによく似た穴がつくられています。

機能上の制約から、ボリュームの一部を取り去って軽く見せる方法がいつでもとれるわけではありません。そのため分割して見せる手法としては、密なボリュームを加える方がよく用いられます。その密なボリュームが機能的な部品や形状のかたちをとることも少なくありません。

図**7.4**左の地味な外見のPCは、視覚情報に乏しくシルエットも箱形のために平凡に見えます。中央のデザインも同じく箱形のシルエットですが、銀色の曲線でシルエットの直線的なエッジから目をそらし、うまく隠しています。右のデザインでは、形状とディテールがボリュームの分割を細かくし、デザインに特徴と軽さを加えています。

7.3　ベビーキャリーのコンセプトイメージ、2008年。追加したボリュームのないもの（上）とあるもの（下）。

7.4　さまざまな形態言語とボリューム分割をもつPC。（左）スタイルをもたないPC。（中）Arctic Cooling Silentium Eco-80、2002年。（右）Dell Precision T7500。

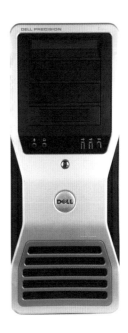

7.5 デル ゲーミングデスクトップ Inspiron 5680、2018年。

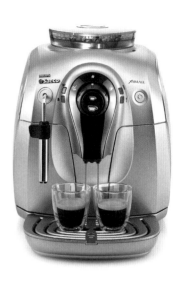

7.6 フィリップス コーヒーマシーン Saeco、2010年。

図7.5のPCでは、斜めの冷却ダクトという視覚的特徴部をつくることで、形態をふたつのアシンメトリーなボリュームへと分けています。アシンメトリーなプロダクトは視覚的な魅力に乏しくなる傾向がありますが、このプロダクトは目になじみのない形態をとっているので、**図7.4**で紹介している各例以上に印象深いデザインになっています。ターゲットとするマーケットによっては、このようにアシンメトリーを試してみる価値はあるでしょう。

図7.6のコーヒーメーカーでは、形態を分けるために有機的なボリュームが加えられています。そしてそれが、おそらく流れるコーヒーを模している流れるような表面へと姿を変えています。

多くの自動車はリアに大きなボリュームをもつので、その嵩高のリアを小さなボリュームへと分割し魅力的にするデザインがよく見られます。たとえば**図7.7**の自動車のリアは大きく4つのボリュームに分割されています（右の図を

7.7 ボルボ XCシリーズコンセプト、2014年。（右）リアのボリュームの分割を色分けしたもの。

参照）。ピンク、黄、緑の部分の高さはほとんど同じで（3分の1のルールにも適合しています）、地面からバンパー下部までの高さとも一致しています。さらに、そこに加わるリアウインドウは、ほかの各ボリュームの高さの1.618倍（黄金比）に近い高さです。ライト、マフラー、ナンバープレート、デフューザーの形状はどれも、リアのボリュームを視覚的に分割しつつそこにキャラクターを加えています。こうした工夫がなければ、高い嵩を持て余した魅力のない姿になっていたことでしょう。

ボリュームのデザイン

プロダクトのボリュームを分析するとき、まず見た目の向上が見込めるエリアに注目します。そうしたエリアの嵩を低くする方法はいくつかあります。まず、元のボリュームを複製して、内側にそれと調和する小さなボリュームをつくることが考えられます。線や形状といった新たなディテールを加える、あるいは表面のボリュームを調整することで視覚的な分割を進めることもできるでしょう（Chapter 8参照）。

このステージを終えれば、選んだ角度から見た2Dのスタイリングに満足できるはずです。できなければ、もう一度各ステージを細かくやり直すか、もっとプロダクトにふさわしい視覚テーマを選び直しましょう。

スタイリングの幅を広げる

最良のコンセプトを選択し、なおかつクライアントの要求に応えられる可能性を高めるためには、スタイリングに複数の選択肢をもっておかなければなりません。最初の思いつきがベストということはまずないでしょうから、時間をかけずにコンセプトをいくつもつくれるスキルが役に立ちます。幅広く心躍るようなスタイリングを生み出すには、次の各項目で新たな挑戦をするとよいでしょう。

1. 機能性とエルゴノミクス

2. 斬新な視覚テーマと形態言語

3. オズボーンのチェックリストを活用してインスピレーションを得る（p.13参照）

4. スタイリングステージを一部省略してほかにはない美しさを実現する

また、本書を読んで思いついたスタイリングのアイデアを試してみる絶好のタイミングでもあります。プロダクトごとに最低でも10種類デザインするよう挑戦してみましょう。

コンセプトのプレゼンテーションを受けるクライアントは、より多くの情報を得るためにプロダクトを複数の角度から見ることを期待するでしょうし、3Dイメー

「すべてのボリュームをあるべきところに置き、かたまりの完ぺきなバランスをつくりあげましょう」

ミケーレ・ティナッツォ、カーデザイナー

Chapter7　ボリューム

ジが望まれることもあるでしょう（Chapter 9参照）。3Dイメージをひとつ作成するには、少なくともふたつ2Dイメージをつくる必要があります。そのためには、**図7.8**に示すようにオリジナルのディテールに関連づけながら二次的なイメージをつくるとよいでしょう。イメージ上にある視覚的特徴部をもらさず選び、その特徴部から新たな図の中心線へと薄い直線（図中ではピンクの線）を引き、確実に同じ高さで結びます。経験を積めば、こうした図がなくても3Dでさっとデザインをスケッチできるようにはなりますが、機械・電機部品が組み立てられるかの確認に2D図面は必須です。

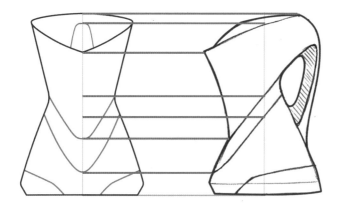

7.8 正面のイメージから側面のイメージを作成する：正投影法。

この章の概要　大きすぎて持て余してしまうボリュームや、ただの箱や大きいだけに見えてしまう嵩高のボリュームを特定し、次の点に留意しながらスケッチを加えて検討しましょう。

01　視覚的特徴部のサイズや配置を調整し、ボリューム全体にうまく行き渡るようにしましょう。

02　大きなボリュームのシルエットを複製し縮小した、小さなボリュームを内側につくってみましょう。そのボリュームは部品や空洞、コントラストを生む凹みなどにできないでしょうか？

03　ボリュームを分割して見せる表面の違いをつくりだせそうな箇所を線や形状をスケッチして検討しましょう。

04　光沢のあるプロダクトの場合、表面の反射によってボリュームが分割されることもあります（**Chapter 8参照**）。

05　ボリュームの分割に色やグラフィックを活用しましょう。

06　ラインを少しカーブさせて、自然で感情的なデザインを目指してみましょう。

ケーススタディ：
電気ケトル

上のスケッチの水量目盛窓は、持ち手の付け根から前面へとボディを斜めに横切っています。この特徴部はスタイリング上の役割も担っていて、見た目におもしろみを加えると同時にボディのボリュームを分割し、嵩高のかたまりを小さく見せています。そうした分割のないふたつ目のデザインは、すっきりして見えますが、メインのボリュームが明らかに大きく重たい感じを受けます。一方で、いびつなシルエットでインパクトが加わっているので、ありきたりな印象は軽減されています。

ここまできたら、本書の続きに沿って2Dのコンセプトを3Dへと展開させるか、さらにほかの2Dのスタイリングの検討に力を注ぐかが決められるでしょう。

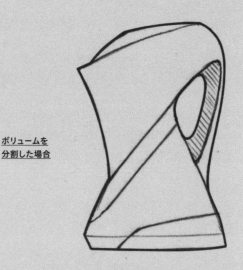

ボリュームを
分割した場合

ボリュームの分割が重量感に与える影響。

ボリュームを
分割しない場合

Chapter 8

表面

この章で学ぶこと

Chapter 8

表面

スケッチした線と線の間を埋めるのが表面です。プロダクトの骨の上にのる肉にあたるもので、デザインするにあたっては3次元の世界に身を置いて彫刻家のように考えなければなりません。よく練り上げられた線のデザインとうまく連携しスタイリングされた表面は大きな感動を呼び、カスタマーがプロダクトを目にして抱く情熱をかき立てる最大の要素となります（**図8.1**）。表面の言語を巧みに操ることで、デザインブリーフに応じて、迫力ある力強さから穏やかな純粋さまであらゆる印象を呼び起こすことが可能です。

表面を利用して、光と影を操って視覚効果を生み出す、また3D形態をひとつにまとめあげることもできます。またうまく使えば、機能的制約の多いプロダクトの形態を最適化することも可能です。「ライトキャッチャー（周りよりも高くなっている部分で明るく輝きハイライトされて見える）」のような錯覚を取り入れて、理想的な形態に近づけるのです。さらにキャラクターを強調することや、光と影でボリュームを分割したりボリューム感を和らげたりして、プロダクト自体を軽く見せることも可能です。あらゆるプロダクトの中で、もっとも複雑な表面デザ

8.1 フェラーリ SF90ストラダーレ、2019年。迫力のある表面デザインであるとともに、ハイライト（受光箇所）をもつ。

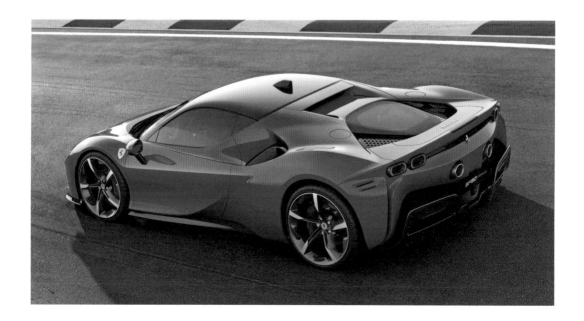

「若いころ耳にしたのは機能主義、機能主義、ひたすら機能主義のことばかりでした。けれども、それだけでは不十分です。デザインは、官能的で刺激でなければなりません」

エットレ・ソットサス、
建築家、デザイナー

8.2 スポーツ用シューズの表面には人間の足を模した複雑な起伏が見られる。

インをもつのが、人間の足という複雑な形態を包み込まなければならないスポーツ用シューズです。**図8.2**の例では、表面のディテールの追加がシューズにキャラクターを加えています。また**図8.3**の自転車用ヘルメットでは、複数の表面が複雑にねじれ重なりながら頭を覆います。その表面上では、呼応し合う形状のハイライトが光と影を最大限に活かし、ダイナミックな形態を分割しています。さらに、仕上げの違いがそれをますます分割して見せます。こうしたダイナミックな表面デザインは確実にカスタマーの注目を引きますが、もっとシンプルな表面が望ましい場合もあります。ターゲットとなるマーケット次第です。

8.3 GIRO 女性用ロードヘルメット Ember MIPS、2018年。

図8.4の時計のもつシンプルな幾何学形状の表面は、正確で頑強――いずれもこのプロダクトにとって重要な特徴です――な雰囲気をもたらしています。またエッジは手首が動くときに光を捉えるように面取りされています。こうした小さなディテールは光を最大限反射できるよう磨き上げられ、この時計の精度を際立たせています。また、このデザインはクラッシックな飛行機のコックピットの計器によく似ているので、ノスタルジックな雰囲気も漂わせています。

8.4 ベル＆ロス 腕時計 BR 03-92、2018年。

光と影

光沢のある表面が傾斜して下向きになると、地面の色（あるいは影）を反射します。逆に上向きなら日光や照明光で明るく見えることでしょう。ここまで見てきたように、プロダクト上に見える「線」のほとんどは影として見えるシャットライン、部品のエッジ、あるいは光が当たったときにハイライトされる表面のクリースです。ですから3Dモデリングのステージでは、スケッチしていたそれぞれの線がシャットラインかエッジ、表面のクリース、あるいは部品の形状（密の場合も空洞の場合もある）へと姿を変えます。各線がどれになるかをスタイリング時に想像するようにすれば、3D形態の理解を深めるよい訓練になるでしょう。

8.5 （上）外側に張り出している「凸表面」、（中）内側にくぼむ「凹表面」、（下）平らな「平坦表面」。

表面のタイプと角度

デザインには3タイプの表面――凸表面、凹表面、平坦表面（**図8.5**は各表面の断面図）――と、その組み合わせを使うことができます。

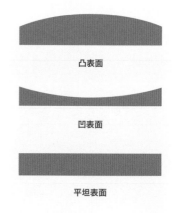

凸表面

凹表面

平坦表面

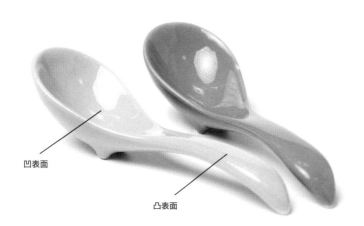

8.6　陶器のレンゲには複数のタイプの表面が見られる（一部変更）。

凹表面

凸表面

図8.6に見られるように、凹表面と凸表面を組み合わせて使用できます。実験的でイノベーティブな表面によって、いかに見る人の注意を引く新しい姿を生み出しうるかがよくわかるでしょう。

表面は紙の上に等高線を引いたりレンダリングをしたりしてもデザインできますが、複雑なプロダクトの表面を正確に把握する手立ては3Dモデリング（実物かデジタルかは問わず）しかありません。また彫塑的な表面であれば、必ずいくつもの角度から眺め、隣り合う特徴部や表面と調和しているかを確認する必要があります。特に凸表面は慎重にスタイリングしなければ過度に膨張して見えてしまいます。**図8.7**の凸型に美しく造形されたフェンダーアーチは、膨らみすぎだと感じさせることなく官能的な印象を与えています。

<div style="writing-mode: vertical-rl">Chapter8　表面</div>

8.7　フェラーリ 250テスタロッサ、1958年。

8.8 深く彫り込まれた表面＝コントラストが強い。浅い表面＝コントラストが弱い。

強い角度で彫り込まれた奥行がある表面は大胆に見えます。プロダクトを半分に切って、その片方の断面に現れる表面の端部を眺めていると想像してみてください。**図8.8**はプロダクトの表面を切断する断面図で、ピンクのドットがクリースラインを示しています。高さが変化しないとき、ピンクのドット間の水平距離が大きくなるほど、緑で示される表面の水平方向に対する傾斜角は小さくなり、より多くの光を反射するようになります。そして灰色の矢印で示す側面方向から見ると、灰色の表面と緑の部分のコントラストが強くなります。ピンクのドット間が短くなると緑の表面部分の角度は急になり、反射する光量が減るのでコントラストは左の例よりも小さくなります。

このように隣り合う表面の角度をばらばらにして反射光のコントラストを操作する手法は、大きなボリュームの威圧感を軽減したいときに大いに役立ちます（**図8.9**。Chapter 7も参照）。

8.9 ボッシュ コードレスジグソー PST18LI、2016年。青で示す等高線はジグザグになっている（つまり表面の角度がばらばらになっている）。

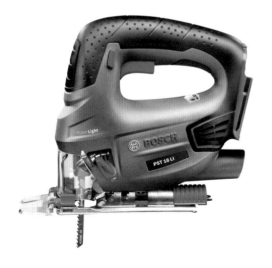

反射する表面

反射する表面は、周囲が映り込むことで自然に分割されます。実際にどういった効果が生まれているか、**図8.10**のランプの光沢のある球体と脚を見てください。反射する表面の場合、その反射が視覚的なおもしろみと分割を十分にもたらしてくれるので装飾は不要です。

表面が周囲をどのように映し出すかを理解するのは重要です。把握できていれば、表面に現れる反射や歪みの調節が可能になります。そのためには円筒や球体、立方体、円錐といったシンプルな幾何学形状で反射を観察するのが一番でしょう。また複雑な表面をもつデザインで反射や光沢がある場合には、CADでモデルを作成しレンダリングするとよいでしょう。そして反射するプロダクトのデザインにうまく合うまで、表面デザインを確認し、最適なものに磨いていきます。

8.10 光沢のある表面は周囲を映し出す。

表面のディテール

図8.11のマウスは、視覚的に大きくふたつのボリュームに分けられています。サイドボタンより上にある表面は下の部分に比べて明るく、その違いが大きなかたまりのような印象を和らげています。サイドボタンの上にある表面は上向きに傾き、ボタンより下の表面のほとんどが下向きに傾いているために生じている違いです。一番低い部分の明るく見える表面は親指を載せられるように、あるいは単に目を引くためにデザインされたものでしょう。

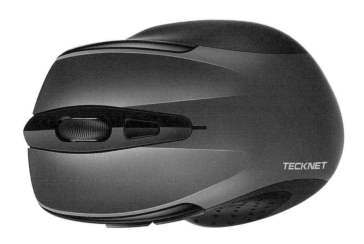

8.11 TeckNet ワイヤレスマウス M003。

使い方を示唆できるように表面をデザインする場合もあります。**図8.12**のマウスサンダーは、両側の表面が楕円形に凹んだ丸い形態で、ユーザーがサンディングのときに両側の凹みに親指とそのほかの指を置いて握れるようにつくられています。

図8.13のヘルメットの表面には、ハイライトを加えるライトキャッチャーというディテールがつくられ、それが視覚的なおもしろみとダイナミズムを加えているので、グラフィックの追加も、ヘルメットの耐衝撃性を損ないかねない空洞も必要ありません。ライトキャッチャーはふたつの表面がぶつかり合ってできるハイライトの「線」から成り、奥行があるほどくっきりと現れます。こうした線は、ヘルメットの横からのスケッチに描き込まれていたものでしょう。線より上の表面は凹状に側面に溶け込んで光を受ける一方で、線よりも下側の暗くなった表面は斜め下を向いています。ライトキャッチャーは、あまり好ましくないディテールを影にして目立たないようにしたり、好ましくないシルエットの姿を変更したりするのにも用いられます。もしこのヘルメットにライトキャッチャーがなければ、雑然とした感じもダイナミックさも失われるでしょう。いずれも、デザインブリーフとターゲットカスタマーによっては必要とされる特性です。

8.12　Black & Decker　マウスサンダー、2015年。

表面に用いる各種メソッド

滑らかな変化

一般に、線と線の間で水平方向にも垂直方向にも滑らかに変化する表面が魅力的に見えます。**図8.14**は、つぶされて滑らかさを失った表面のため、またその表面の影響で光と影が無秩序であるために魅力に乏しく見えます。

8.13　Bell　ヘルメット
MX-9 Adventure、2015年。右はライトキャッチャーをなくした場合。

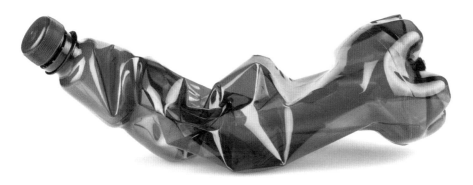

8.14 潰れて損傷を受けた表面は無
秩序な光の効果をつくりだす。

この潰れた表面と、**図8.15**の落ち着いた気品と意図
に満ち、見た人の心に即座に訴えかける流れるよう
な表面とを比較してみてください。

緊張

表面の緊張は、エネルギーや動きをぐっと閉じ込め
ているような感覚をつくりだすのに用いられます。
図8.16のねじり伸ばされている輪ゴムの表面をよく
見てください。その表面には、微妙なテーパーと影
のグラデーションというかたちで緊張が現れています。

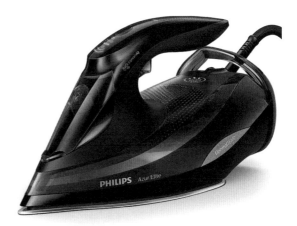

Chapter 8　表面

8.15 フィリップス　スチームアイロン
GC5039/30 Azur Elite、2018年。

8.16　引っ張られて緊張状態の輪ゴム。

8.17 ボッシュ コードレス剪定ばさみ
EasyPrune、2018年。

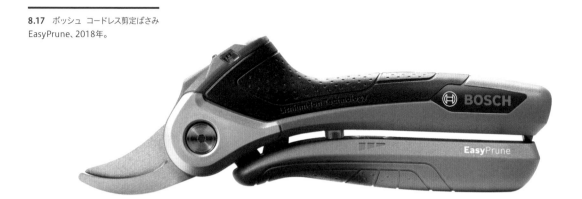

図8.17の剪定ばさみを見ると、テーパーのついたラインと表面の緩やかな回転が組み合わさって、握り手下部に緊張を与えています。

二重曲面
二重曲面は表面が2方向（あるいは2平面）に曲がっている状態のことです。幾何学的な単一曲面の表面よりもソフトで自然な印象になります。

図8.18のベース部分のシルバーの表面はその二重曲面で、球面に映ったようなソフトな反射のグラデーションが全体につくりだされています。あわせて、両サイドを暗くすることでこのベース部分が薄く軽く見えていることにも注目しましょう。その結果、表面は繊細で洗練され、あたかも一枚のシルクのように見えます。**図8.19**も同じくシルバーの表面ですが、分厚い表面と知覚されるために重量感を感じます。ふたつを見比べてみてください。

> **二重曲面は幾何学的な単一曲面の表面よりも
> ソフトで自然な印象になります。**

8.18 フィリップス 卓上式ブレンダー
HR2094、2002年。

明確さ

大胆で立体感のある表面は見た目を複雑にし、高品質な印象をもたらします。プロダクトに食い込むような奥行のある表面は光と影のコントラストを強め、その効果を一層立体的かつ大胆なものにします。**図8.19**のような、狭い幅で凹面と凸面が連続する表面ではクリースがはっきりと現れます。幅が広がれば、表面はなだらかに溶け込んでこれほどはっきりと線は現れないでしょう。そうしたデザインはソフトな形態言語をもつプロダクトによく見られます。

8.19　フィリップス　コーヒーマシーン
Saeco、2010年。

面取り

面取りしたエッジは正確な雰囲気をつくりだし、**図8.20**のようにエッジをすっきりとハイライトを通すために取り入れられることもよくあります。厳密にいえば面取りされた面とは接合面と45度の角度をもつ平坦な面を指しますが、プロダクトスタイリングではもう少し幅広い意味で使われます。たとえば**図8.19**のコーヒーマシーンでは、正面へと流れ落ちるシルバーのパネルの上部右側のエッジが面取りされています。ただ、その角度は45度ではありませんし、平坦ではなくややカーブしていて、このタイプの表面は柔軟に応用できることがわかります。

8.20　JiGMO　ボイスレコーダー、
2017年。

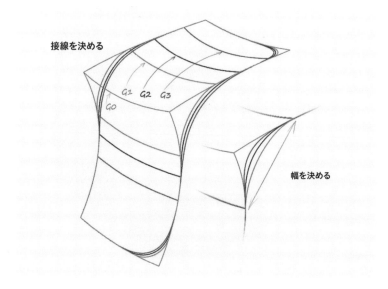

接線を決める

G1 G2 G3
G0

幅を決める

表面の連続性

表面の連続性には大きく分けて4つのタイプがあり、これを理解しておくと
CADでモデリングするときに役立ちます（**図8.21**）。まず、G0の表面の接合に
は連続性がなく、光を受けるとエッジがハイライトされます。G1の連続性は、
ひとつの表面にもう一方の表面が接していってできあがっていて、接線付近に
穏やかなハイライトができます。G2の連続性も同様ですが、接線までの距離
が長いので局地的なハイライトではなく反射が全体的に滑らかに広がります。
最後のG3の連続性は表面同士がシームレスに接合されていて、自動車デザイ
ンによく見られる形です。

モデリングの段階に入ると、一般にモデリングクレイや発泡スチロールを使い
ながら表面を最終決定していきます。ただ、作業場に入ってモデリングに時間
を費やす前に、どんなタイプの表面にしたいか紙の上で案をしっかりつくって
おくことが重要です。必要な組立図をすべて完成させておけば、どの程度の深
さまでなら内部部品に影響を与えることなく表面を切り込むことができるかも
把握できます。プロダクトによっては、英国のBSI（英国規格協会）、米国のUL（米
国保険業者安全試験所）、欧州のIEC（国際電気標準会議）のような規制機関の追
加的な要件を加味すべきこともあるでしょう。必要な箇所を把握して、ルール
に従わなければなりません。こうしたことを完了して初めて、表面が組み立て
る部品を阻害する心配がないという確信をもってモックアップの制作に移れ
るのです。

表面のデザイン

プロダクトのスケッチが完成したら、いくつかの方法で表面のデザインを試してみましょう。デザインの意図を示すために、コンセプトイメージ上に等高線を描くデザイナーも多くいます（**図8.22**のピンクの線）。表面の形態をもっとも明確に見せる方法はシェーディングとカラーレンダリングですが、時間がかかります。ただ結局のところ、クライアントは単純なスケッチよりもレンダリングされたイメージや実体のあるモデルにより信頼を置くものです。

表面の変化は線や形状がある場所で起こりやすいので、どこで表面の変化が現れるか確信が持てない場合は、そうした場所から検討し始めるとよいでしょう。Adobe Photoshopは形態を試すのに便利なレンダリングツールで、何枚もスケッチを描かなくても変更を実行できるので時間の節約が図れます。競合製品の2Dイメージがあれば、それをうまく参考にすることもできます。また、当初の視覚テーマを反映したプロダクト全体の形態言語に表面を調和させるのを忘れないようにしましょう。

図8.23のシェーバーは、ソフトで立体感のある表面によって、有機的でハイテクな感じをつくりだしています。手にフィットするようにデザイン

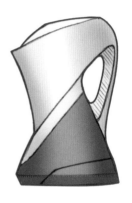

8.22 等高線（上）と、レンダリングで形態を明確にする。

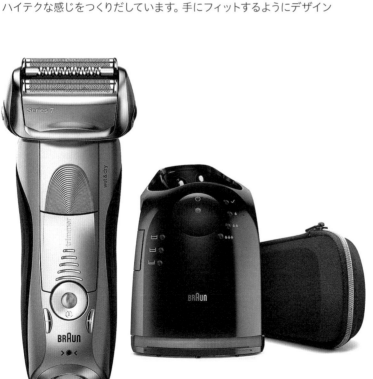

8.23 ブラウン 電気シェーバー シリーズ7、2016年。

されたこのプロダクトにとっては、これ以上ない表面の言語です。日常的に使用するプロダクトの場合、使い心地のよいエルゴノミックな表面デザインにしなければ、快適に持てるように見えませんし、実際そうした使用感も得られないことでしょう。エルゴノミックな要求を満たし、プロダクトのほかの部分とうまく結びつき、周囲を最も魅力的に映し出すような表面を実現するためには、試してみるしかありません。

この章の概要　デザインに用いることのできる表面には3つのタイプ、凸面、凹面、平面があります。等高線、シェーディング、レンダリングによって2Dイメージ上に組み込み、もっとも適しているのがどのタイプかを確認しましょう。緊張、二重曲面、立体感、面取り、連続性を試して検討しながら、プロダクト全体が滑らかに変化するように整えましょう。スケッチの際には、デザインとどのように種類の異なる表面が組み合わさるかが見えるようにしましょう。表面は、次のようにプロダクトを向上させることができます。

01　光と影でボリュームを分割したりボリューム感を和らげたりすることでプロダクトを軽く見せることができます。

02　表面のハイライトや反射は視覚的なおもしろみを加え、大きすぎるボリュームのサイズを小さく見せます。

03　表面がプロダクトの内側へと深く急激に彫り込まれるほど、大胆に見えます。

04　魅力的な部分は光を受ける表面にして目を引き、好ましくないボリュームは影で隠すことができます。

05　表面が機能に即していることを確認しましょう。
たとえば、屋外で使用・保管されるプロダクトなら、雨の溜まる凹表面は（意図的でない限り）不適切でしょう。長期間手にするプロダクトなら、緩やかな曲面のソフトな表面が求められるでしょう。

ケーススタディ：
電気ケトル

このレンダリングから、ケトルは上部のシルバーの部分はやや伸ばされた円筒形、ダークグレーの下部は円錐形という形態をもつことがわかります。シルバーの表面は注ぎ口からハンドルへとすっとのびて緊張感があり、視覚的なインパクトを加えています。より幾何学的な円錐形の表面は、ケトルの足元をがっしり見せるとともに、十分な水量が蓄えられることを示しています。

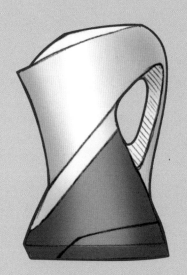

ケトルの表面の言語を2Dでレンダリングしたもの。

表面が完成したら、作成した2Dイメージに自信をもちましょう。まだどこかおかしく見えるところがあれば、問題点を把握して解決策を考えます。ここで一度、取り組んでいるデザインを離れてみたり、ほかの角度からのイメージを作成したりして目をリフレッシュさせるのもお勧めです。戻ってきたときには、視覚的な欠陥を見つけて修正することがきっと容易になっています。次のステージでは、デザインを3Dにしていきます。

Chapter 9

2Dから3Dへ

この章で学ぶこと

Chapter 9
2Dから3Dへ

2Dのデザインを3Dに変換するというのは、複数の2Dデザインをひとつに統合することにほかなりません。プロダクトはさまざまな角度から見られるので、いくつかの角度から見た2Dイメージがうまく3D形態へとまとまることが重要です。3Dスタイリングのスキルとは、見たものを正確に捉え、関連する2Dイメージを自然かつシームレスに、そして当初のデザインの意図を反映させて統合できるスキルです。一般的に3Dでのスケッチと言えば、描くものに合わせたプロポーションの箱を一点透視図や二点透視図で描き、その各面に遠近法で奥行を縮めた2Dイメージを、交差部でうまく融合させながら描き込んでいくという手法を学びます。けれども習得に何年もかかりますし、コンセプトを示す代表的な3Dイメージだけを手早く作成したいという期待にそぐわず不満が募るでしょう。

もちろん透視図法を用いたスケッチを学んで練習するべきではありますが、3Dのデザインガイド（プロも使用します）を活用すれば短時間で正確な図を描くことができます。デザインガイドを下敷きにして、その上で検討するデザインを描くのです。3D形態と透視図のニュアンスを理解していくのにも役立つでしょう。

3Dでスケッチするのは簡単ではありませんが、スタイリングの判断、プレゼンテーション、変更にはやはり3Dイメージが役立ちます。デザインを正確に調整できますし、クライアントや経営陣もデザイナーのビジョンを理解しやすくなります。数多くの書籍や解説動画などがありますが、デザインガイドを使って日々練習を重ねるのが上達の早道でしょう。スケッチは気が進まないということなら、モックアップ制作あるいはPC上でのモデリングを行ってもかまいません。ただ、時間がかかってしまいます。

コンセプトが決定したならすぐにモックアップ制作
あるいはPCでのモデリングをスタートし、形態をより深く理解して完成させましょう。

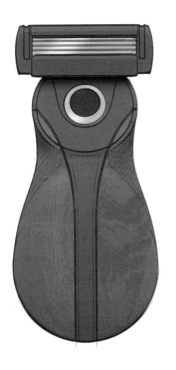
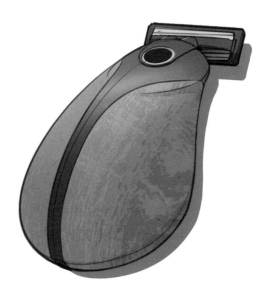

3Dでのスタイリングでは、まずユーザーからもっともよく見られる方向からの3Dイメージを検討しましょう。たとえば、カミソリなら**図9.1**のような斜め後ろから見たイメージです。3Dデザインガイドとして、下敷きに使えるよく似たプロポーションの既存プロダクトを探しましょう（インターネット上で簡単に見つけることができるでしょう）。その上にトレース紙を重ねて写し取り、補助線と消失点を描き加えます。必要に応じて視覚的特徴部の位置とスタイリングを調整しながら、それを繰り返していきましょう。これでよしと思えたならそれをデザインガイドとして使い、作成してあった2Dイメージを参照しながら自分のデザインを3Dで描き直していきます。時間をかけて練習すればデザインガイドは外せるようになりますし、自信がついたら最初からガイドなしで3Dのスタイリングができるようになるでしょう。

プロダクトを3Dで魅力的に見せるためには、いくつか守るべき点があります。まず、完成した2Dデザインを正確に3Dのスケッチやモデルに変換することです。3Dスケッチを学んでいる最中なら、正しく描くために何度かやり直してみることにもなるでしょう。2Dイメージで描かれたものを正しく表現した納得のいくスケッチができたら、次のステップに進みます。この3Dスケッチの早い段階で、デザイナーの創造性を思う存分発揮し、自由に表現を加えてプロダクト全体の雰囲気を向上させていくデザイナーも多いので、コンセプトが決まり次第モックアップ制作あるいはPCでのモデリングに進むことが重要となります。そうすれば、形態をより深く理解し、仕上げていくことができます。

9.1　カミソリの3Dコンセプトスケッチ、トム・マクドウェル、2018年。

3Dのプロポーション

スタイリングの観点で3Dスケッチを分析する場合、まずは全体のプロポーションが2Dで示されていたとおりに見えるかを確認するところから始めましょう。高さ、幅、奥行の関係性をチェックし、部品の組立と機能から受ける制約を満たすならばそのプロポーションにひねりを加えてみます。3Dにすると、遠近法の影響——見る人からの距離が遠くなるほど同じものでも小さく見える錯覚——で違って見えることもあるので、必要に応じて視覚的特徴部の間隔とプロポーションも見直しましょう。Photoshopは「自由変形」ツールを用いてスケッチを手早く変更できるため、プロポーションの検討に役立ちます。**図9.2**はプロポーションの調整の例です。

プロポーションの錯覚

もし全体のプロポーションの調整が必要にもかかわらず両端の位置を変更することができない場合は、視覚的特徴部を見直すことでプロポーションを長くあるいは短く見せることができます。特徴部を長くするとプロダクトが長く、逆に特徴部を短くするとプロダクトが短く見えるのです。このトリックを使えば、実際には全体のボリュームの変更ができない場合でも、デザイナーの意図に近づくように長く見せたり短く見せたりできます。

図9.3は、ヒーターのグリル部分の幅が広いときと狭いときの見え方の違いを示しています。左のヒーターの方が少し長く見えますが、実際にはこの2台は同じ長さです。

9.2 全体のプロポーションの異なるケトル(高さは同じ)。

9.3 ディンプレックス 対流式ヒーター Essentials、2008年。(右)グリル部分の面積が小さいために短く見える。

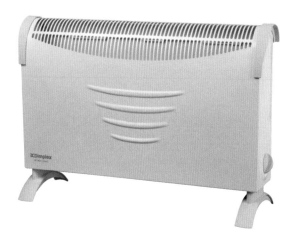

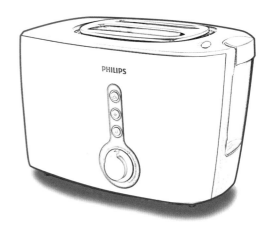

プロダクトのコーナー部の丸みを変更することでもプロポーションの見え方は調整できます。**図9.4**に示すように、コーナー部の丸みを1箇所小さくするだけでプロダクトを長く見せられるのです。

箱形の印象を軽減する

デザインを3Dに変換すると箱形に見えてしまったときは、平面形状を調整すればその印象を軽減できるかもしれません（**図9.5**）。コーナー部の丸みを大きくし（ピンク）、両サイドを少しカーブさせる（緑）ことで、右の図のようにコーナーとサイドを一体化し3Dで見たときにもっと丸みの感じられる形態をつくることができます。

9.4 フィリップス トースター HD2636/20、2018年。右のイメージは左側コーナー部の丸みが小さいため、左のものより長く見える。

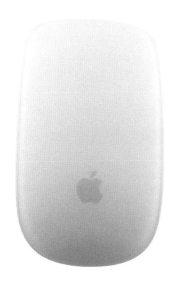

9.5 Apple Magic Mouse、2008年。右は両サイドのカーブとコーナー部の丸みを強調したイメージ。

箱形の印象は側面のひとつを取り除くことでも軽減できます。**図9.6**のスピーカーは本質的には直方体ですが、側面を隠すことで3Dで見たときの箱形の印象を弱めています。

図9.7に見られるように、視覚的特徴部の形状によって箱形の印象を軽減することもできます。電子レンジのシルエットは手狭なキッチンにきっちり納まるよう長方形でなければなりませんが、丸みのある特徴部が全体の外見を和らげています。

9.6 ブルートゥーススピーカー Style、2014年。

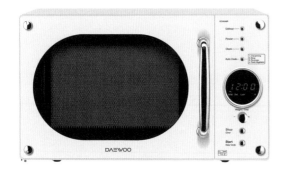
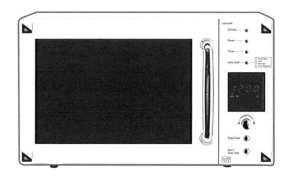

9.7 Daewoo 電子レンジKOR6N9RW、2012年。視覚的特徴部のデザインがプロダクト全体の見た目に影響し、右の方が箱形の印象が強まって見える。

3Dの線

プロポーションを仕上げたら、次には線と形状が3Dでも正しく見えるかどうかの確認に進みます。線の中には、表面の凹凸を横切らなければならず、意図していたほどきれいに3D形態上を流れないものもあります。想定する角度から見たときにそうした線が完ぺきに連続するように変更が必要になりますし、近くの線や視覚的特徴部との視覚的なつながりにも微調整が必要になるでしょう。また3Dへと移るときには、元のデザインの特徴を維持するために2Dの線のカーブを保つことに注意しましょう。ここから、例を挙げながら3Dスタイリングのポイントを説明します。

3Dスタイリングの分析

回転刃ピーラー

このピーラー（**図9.8**）は、一見ありきたりですがとても複雑な形態をもっています。メインテーマはしずく型で、クロムメッキされたハンドルがそれを強調しています。またそのボリュームを反映した上部では、凹表面が刃を支えています。横から見ると、この丸みを帯びた凹表面の形態は洗練された「S」字カーブで下部へと流れ（p.42参照）、滑らかで、目に心地よいシルエットになっています。

9.8 Savora 回転刃ピーラー、2013年。

「ディテールは単なるディテールではありません。それこそがデザインを形づくるのです」

チャールズ・イームズ、プロダクトデザイナー

9.9 Dulux PaintPod、2010年。

Dulux PaintPod

図9.9の3Dプロダクトスタイリングは、シンプルでありながら洗練された外観をつくりあげています。線が波のように柔らかく表面全体を流れ（ピンクとオレンジの線）、基本形としては四角い箱ではありますが、いかにも箱形という印象は受けません。ゆったりとした丸みで和らげられた角と側面の二重曲面で、正面から側面へ3次元的に流れる線の連続性が強まっています。線と色が大きなボリュームを分け、機能的なグレーのフレームがたくましさと個性を添えています。グレーのフレームと青のベースは昔ながらの枝を編んだかごに似ていて、これは環境にやさしくシンプルというスタイリングテーマにつながるものと考えられます。

オペル・メリーバ コンセプトカー

図9.10の車体の表面は、優美で意図をもって構築された線の集合で覆われています。多くの自動車がそうであるように、ほとんどのラインはロゴのついた

9.10 オペル・メリーバ コンセプトカー、2008年。（右）複雑な表面にラインが調和し、首尾一貫した3Dの姿をつくりあげている。

フロントグリルからスタートし、ボンネットのシャットラインを形成してAピラー
を上ってルーフを通り抜けます（ピンク）。ボンネットのシャットラインは、もう
少し広がってヘッドライトの輪郭線へと一体化してもよさそうなところですが、
選ばれているのはグリルからAピラーにつながるより優雅に見える経路です。
ヘッドライトの内側の輪郭線（青）はそばを通るボンネットのシャットラインと
ほぼ平行し、そこでつながりを見せた上で緩やかに離れていってダイナミズム
を加えています。バンパーグリルは表面のクリースをもち（緑）、そのクリースが
ヘッドライドの外側の輪郭線へと上向きの曲線を描くと同時に、フロントグリ
ルとヘッドライトの輪郭線（ピンクと青）とも平行しています。また前輪近くに
あるフォグランプの凹みは、バンパーグリルのクリース（緑）とフェンダーアーチ
に関係づけられ、さらにヘッドライトとよく似た形状をもつことで視覚的な一
貫性を保っています。側面の表面のディテール（青緑）は少し離れてはいるもの
のフェンダーアーチの頂部と関係性をもちます。しかし、このカーデザインを
手がけたチームは、すべてのラインが完ぺきに車体を流れて通り抜けるように
はできませんでした。ヘッドライトの端からサイドウィンドウへ向かう表面の
クリースライン（赤い円）は、その下のベルトラインと一直線になりそうなほど近
いので少し不自然に見えます。

フィリップス　ドライアイロン

図9.11のアイロンはすっきりした有機的な姿をしていて、一般的に市場に出回っ
ている凝ったハイテクな見た目のプロダクトに比べて爽やかな印象を与えます。
まず目を引く特徴が正面から伸びて持ち手を通り抜ける青い部分です。
実際、インタラクションの生じる重要な箇所（持ち手、スタンド用
プレート、調整ボタン）はすべてこの青に統一され、ユーザー
の理解を助けるとともに、見た目のおもしろさを加え
ています。持ち手には、下部の当て面の近くと呼応
し合う線状のパターンが薄く入っているのが見え
ます。このパターンはクジラの腹にある溝を思
わせ、環境にやさしい、あるいは洗練されて
効率のよいイメージを連想させます。スタ
イリング上の最大の特徴は目の形状をし
た持ち手の空洞で、これは横から見る
とシルエットを内側に複製したものと
わかります。それが全体のデザイン
を分けて軽く見せ、3Dの心地よく
ソフトなボリュームをつくりだし
ています。

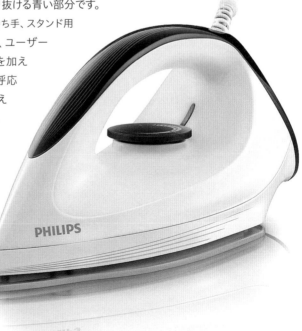

9.11　フィリップス　ドライアイロン
GC160、2013年。

3Dイメージを描き終えたら、形態を磨き上げるためにモックアップ制作やPCでのモデルづくりを始めることができます。形態を練っていくときは、さまざまな視点からすべての表面に目を向け、どの角度から見てもプロダクトを滑らかに覆っていることを確認しましょう。モックアップ作成中の写真を撮り、プリントアウトして改善できそうな箇所をマークして確認するのもお勧めです。その上に代替案をスケッチしてもよいでしょう。

CAD上あるいは実体のあるモックアップの表面ができあがれば、その表面の反射とハイライトの分析ができます。原則として、プロダクト全体に滑らかな反射と光と影の統制のとれた変化が見られるようにしていきましょう。急に表面を飛び交うようなぎくしゃくした、あるいは魅力のないハイライトは、改善するに越したことはありません。

この章の概要　プロダクトの2Dイメージを自然かつシームレスにつないで3Dイメージをスケッチしましょう。作成するデザインに近いプロポーションのプロダクトを3Dのデザインガイドとして活用して正確なスケッチを描きます。次の事項も頭に入れておきましょう。

01　高さ、幅、奥行の関係性をチェックし、機能上実現が可能ならば、
　　　必要に応じてプロポーションにひねりを加えてみます。

02　視覚的特徴部の感覚やプロポーションも精査して必要ならば調整します。
　　　3Dに変換すると少し違って見えるかもしれません。

03　近くの線や視覚的特徴部、形状と関連づいているか、
　　　理に適った始点と終点とをもっているか、すべての線を確認しましょう。
　　　よく連携のとれたデザイン要素は3Dフォームの統合に役立ちます。

04　斜め後ろから見たときにもっと優美にプロダクト全体へと流れて見えるように、
　　　変更できる要素はないでしょうか?

05　どの表面も、これ以上ない魅力的な交わり方になっていますか?

06　PC上でなく実体のあるモックアップを制作するときは、
　　　写真を撮ってプリントアウトし、改善できそうな箇所にマークをつけましょう。
　　　その上に代替案を描いてデザインを向上させます。

ケーススタディ：
電気ケトル

このステージで目指すのはプロダクトを3Dで視覚化することです。まだ形態が完全に固まっているわけではないので、最高のものをつくりあげるためにこの段階でデザイナーの創造性を思う存分発揮することも多いでしょう。基本となる形態をスケッチしたら、プロダクト全体に線がきれいに流れ、また関係性が高まるように微調整も必要になるはずです。

上はフタのデザインがよく見える角度から見た3Dイメージです。2Dで制作してあったイメージ（p.99参照）を変換したもので、線の連続性を高めるための調整が加えられています、水量目盛窓は正面をすっと流れるように走って持ち手上部に一体化されています。また、フタは開閉時に指をかける凹みを組み込むデザインになっています。下のスケッチでは、インタラクションの生じる主な箇所——フタ、水量目盛窓、持ち手——はブルーでハイライトされ、ハイテクな雰囲気をつくりだしています。

3Dスケッチ

ディテールを
レンダリングした物

Chapter 10

色

Chapter 10

色

プロダクトデザインにおいて色は果てしなく広いテーマです。一般消費者向けプロダクトでは外見や消費者の欲しい気持ちに大きな影響を及ぼし、ブランド認知も高めます。本章では、デザインとスタイリングを向上させる色の使い方に焦点を絞って簡単に紹介していきます。色のもつ意味は文化によって異なります。また流行があるので、現在のトレンドと将来のトレンド予測を追い続けることが欠かせません（最新のカラートレンドのチェックには www.pantone.com が役立ちます）。トレンドから外れた色やプロダクトに合わない色を用いると、時代遅れ、気に入らないと思われかねません。だから、ターゲットカスタマーの期待にかなう、ブランドイメージにふさわしい色を確実に選ばなければならないのです。

色とユーザーの反応

色は私たちの感情に結びつき、ユーザーを視覚的に刺激したりなだめたりすることで、欲しい気持ちを高めることもできます。たとえば、赤は注意を引きつけるので、**図10.1**に見られるように、緊急時に使用するスイッチ類やユーザー

10.1 ボッシュ バッテリードリル、2017年。赤いスイッチが初めて使用する際のユーザビリティを高める。

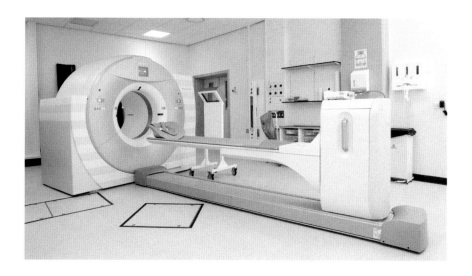

との重要なインタラクションが生じる箇所を目立たせるのによく用いられます。このプロダクトではすべてのインタラクションに同じ赤が使われているので、ユーザーの触れるべき場所が一目瞭然で初めてでも使いやすくなっています。

医療に関わるプロダクトの色を選択する際には、患者の精神状態や環境を考慮する必要があります。病院内で用いるならば、濃い色よりも落ち着きのあるパステルカラーの方がふさわしいでしょう（**図10.2**）。白い歯ブラシが多いのは白がクリーンさを連想させるため、そしてもしかしたら私たちが白い歯に憧れているからかもしれません。濃い黄色の歯ブラシ（**図10.3**）は、スタイリッシュなデザインではありますが、間違いなくあまり売れないでしょう。白というニュートラルカラーが主張することなくキッチンの環境に溶け込むため、多くのキッチン用品にも白が用いられています。

10.2 シーメンス CT 装置 Biograph、2008年。落ち着きのあるパステルカラー。

Chapter 10 色

10.3 濃い黄色は、歯ブラシにぴったりの選択とは言えないだろう。

「全体に色をつけるよりも、少し色を加える方がずっと色鮮やかになります」

ディーター・ラムス、プロダクトデザイナー

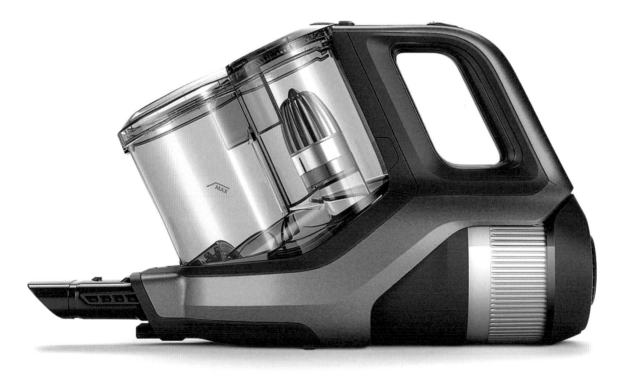

昔から青は男性的でピンクは女性的な色だと見なされる事が多く、とりわけ子ども用のプロダクトではその傾向が顕著です。けれども、そうした色を加えるだけでターゲットにアピールしようとするのは間違いです。特定のジェンダーを想定したプロダクトであれば、そうした色を加える以前にデザインそのものでカスタマーにアピールするべきでしょう。

スタイリングのコントラスト

色のもつさまざまな側面のうち、プロダクトデザインにとってもっとも役立つのがコントラストです。プロダクトの各パーツは正しい動作のために一定以上のサイズが必要ですが、ときにはそのサイズが大きすぎてプロポーションが崩れたり、おかしく見えたりすることがあります。そうした問題を回避する手立てのひとつが、メインのボディを複数のボリュームに分けて暗い色にすることです。**図10.4**のプロダクトには、色鮮やかなボリュームと、マットで暗いボリュームとが用いられています。そうすると、私たちの目はより鮮やかな部分（もちろんより魅力的な部分でもあります）に引きつけられ、暗いエリアは目につきづらくなります。ただこの手法は、黒などの暗い色を主体につくられているプロダクトでは、コントラストが小さくなるためうまく効力を発揮できません。

10.4 フィリップス コードレス スティック型掃除機 SpeedPro Max8000、2018年。

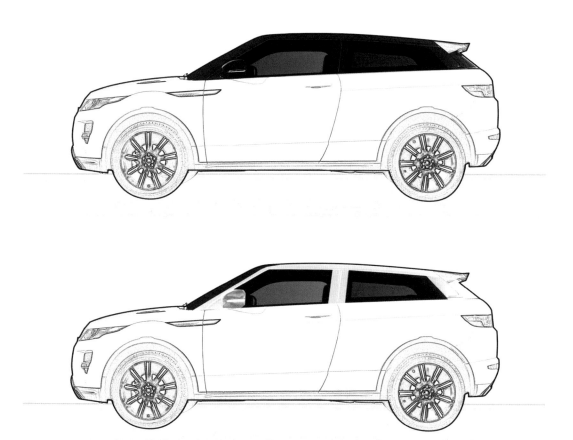

メタリックな色や素材で重要な特徴部を目立たせることもあります。たとえば自動車のコントロールパネルやディスプレイ、フロントグリルがクロムモールディングに囲まれているのをよく目にするでしょう。1950年代にはクロムめっきした金属を見せるデザインが流行りましたが、最近ではもう少し控えめな使われ方になっています。目を引く色、材料、テクスチャーは、プロダクトの機能的あるいは美的な観点から重要な部分を強調してみせるのに役立ちます。

その一方で、暗い色調は視覚的に好ましくない特徴部を目立たせないために使われることがあります。カーデザインでは、ピラーによる分断を軽減するために、ウィンドウ周りのピラーには暗い色がよく使われます。そうすれば、サイドウィンドウをひとまとまりの形状のように見せることができ、水平に伸びるダイナミックな形状を小さなボリューム分けてしまうこともないからです（**図10.5**）。

10.5 レンジローバー イヴォーククーペ、2014年。下は比較のためにピラーの色を明るくしたもの。

まとめると、プロダクトデザインにもっとも役立つ色の特性は、大きなボリュームを分割して視覚的に魅力ある部分を強調するコントラストです。色は感情に結びつくので、選択する前にターゲットカスタマーの好みを把握しましょう。緊急時の制御スイッチや重要なインタラクションが生じる箇所を目立たせるのにも活用できます。

この章の概要　機能面からの制約で、プロダクトやパーツが見た目に大きくなりすぎたり、全体のシルエットが不格好だったりするとき、次のような方法で隠すことができます。

01　プロダクトをプロポーションよく分け（Chapter 3参照）、半分を目立つ原色に、残り半分をダークグレーにします。暗い部分に対して原色の部分が鮮やかであるほど、その部分が目立ち、プロダクト全体としての大きさやシルエットを覆い隠すでしょう。

02　プロダクトの色を選ぶときは、まず主となる色をひとつ選び、そこにメタリック（クロムやアルミニウム）な仕上げか、インタラクションポイントを目立たせるコントラストの強い色を散らすのがよいでしょう。

03　次の項目も考慮しましょう。

（A）その色が連想させるものとターゲットカスタマーの好み

（B）プロダクトのユーザーの心理状態

（C）プロダクトが使用される環境

（D）ほかの文化にも適しているか（世界中で販売される場合）

（E）ムードボードから読み取れる色

ケーススタディ：
電気ケトル

ケトルの上半分はつや消しの
アルミニウムで、ユーザーの目
をダイナミックなこの部分に引
きつける効果をもちます。それ
に対してベース部分はダーク
グレーのソフトな手触りのプラ
スチックで、上半分とのコン
トラストが大きいのでデザイン
はふたつに分かれ、軽く見えて
います。

鮮やかな青色の部分は半透明
で、ケトル内の水をより清々し
く見せます。またその青色でイ
ンタラクションの生じる主だっ
た箇所が強調されることで、
初めてでも使いやすいデザイ
ンになっています。

3Dレンダリング

Chapter 11

材料と
テクスチャー

この章で学ぶこと

Chapter 11
材料とテクスチャー

プロダクトデザインでは、構造的な要件から材料を選ぶことが多いですが、材料には視覚や触覚で情報を伝える力もあり、カスタマーとプロダクトとをつないだり判断材料になったりもします。たとえば、顧客の中には材料の知識があり、アルミニウムが軽量で耐食性に優れ、航空機の機体に使用される材料だと知っているために信頼感を覚える人もいるでしょう。そうした心理的なつながりによって、そのプロダクトを気に入るカスタマーもいます。

「素材やプロポーションで挑戦的な試みをする人たちを尊敬せずにいられません」

ザハ・ハディド、建築家

材料と知覚

材料の選択がプロダクトの見た目に影響を及ぼすこともあります。材料には、独特の模様でプロダクトにキャラクターを与えるものもあれば、触覚に訴えるものもあります。純粋に希少、あるいは抽出の困難な材料もあって、それらがコストやカスタマーの欲しい気持ちを左右します。また、先端材料——競技用ボートやF1カーといった高性能のレース用プロダクトの素材として注目を集める炭素繊維など——も、いつかはあらゆる種類のプロダクトで使用が求められる材料になります。材料にも着色などの仕上げにも寿命がありますし、それぞれのトレンドの確認も必要になるでしょう。

材料はプロダクトの価値観を雄弁に語ります。環境にやさしいプロダクトだと見せたいならば、自然に配慮した材料やリサイクル材を使うべきでしょう。また、**図11.1**の外付けハードディスクのような見た目にシンプルなプロダクトは、材料の知覚によって特に大きく印象が左右されるため、材料の選択が極めて重要です。この例ではアルミニウムの押し出し材が高品質で耐久性のある印象をもたらします。プラスチックよりも当然重い金属を用いることで、加わった重みが高品質な感覚を与えているのです。

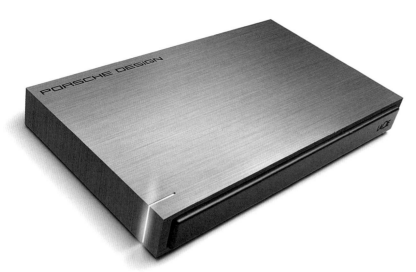

表面仕上げ

人は輝くものに心を奪われます。ほとんどの携帯電話はベーシックな見た目ですが、その高級感のある素材、高解像度のグラフィックス、直感的なインタラクションが人の欲しいという気持ちをかき立てます。しかし、スマートフォンでもっとも魅力的な部分のひとつは、宝石のようなガラスのディスプレイでしょう（**図11.2**）。もっとも魅了される箇所であり、電話を使用していないときでもピカピカに保とうと拭いている人をよく目にします。

11.2 Apple iPhone6、2014年。

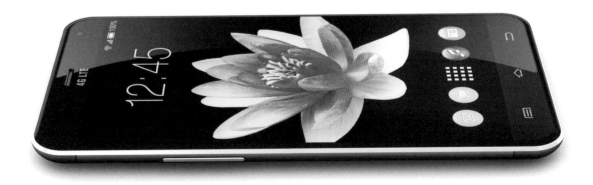

イノベーティブな材料の選択によって、
プロダクトは競合から抜きん出ることができます。

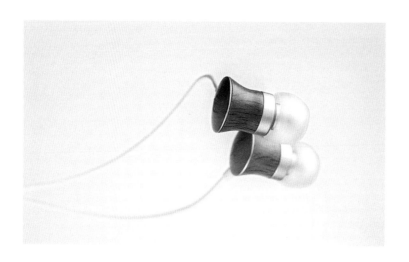

独特で新鮮な外見は、そのプロダクトのカテゴリーと普通は結びつかない材
料をデザインに取り入れることで生まれることもあります。**図11.3**のイヤホン
は、イノベーティブな木製のシェルが温かみや環境にやさしい外見を増幅させ
るとともに、競合プロダクトデザインから抜きん出た姿をつくっています。

この章の概要 次の項目について自問自答してみましょう。

01 | その材料はプロダクトの機能的な要求を満たしますか（丈夫さ、気温、耐久性など）？

02 | ターゲットカスタマーがポジティブな印象をもつ材料は？

03 | その材料はスタイリングを向上させますか？　ごちゃごちゃして見えませんか？
ユーザーの体験を強める触感をもっていますか？

04 | そのプロダクトカテゴリーに通常は用いられない素材を使って
抜きん出ることはできないでしょうか？

05 | その材料をどの表面に使いますか？　炭素繊維のような視覚的に賑やかな素材で
プロダクト全体を覆うと、一定数の人が威圧的に感じるでしょう。

ケーススタディ：
電気ケトル

下の図は、選んだ材料をレンダリングによって示しています。外側の材料はポリプロピレン（PP）樹脂です。耐熱性がよく、軽くて安価、そして半透明にできることから選ばれました。上半分は費用対効果の高い電気めっきでメタリックに仕上げ、下半分はソフトな手触りのポリウレタンラバーをオーバーモールドしてベルベットのような手触りのよさと黒くてマットな仕上げをつくりだします。また、青い部分は半透明のPP樹脂とすることでユーザーが水量を確認できるようにします。

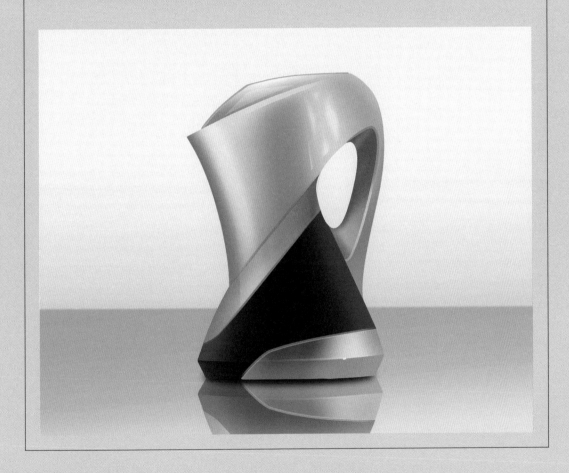

Chapter 12

スタイリング
プロジェクト

この章で学ぶこと

・シルエットから素材まで、スタイリングの全プロセス

Chapter 12
スタイリングプロジェクト

ここからは、ハイテクな電気ケトルのスタイリングを例に、コンセプトスケッチの一連の流れを紹介していきます。これはあくまで手引きとして使ってください。常に全ステージを検討するスタイリングが必要になるわけではありません。このケトルの場合、水量目盛窓がいい具合に表面を分けるので、ボリュームを分割する必要がありませんでした。また、p.149〜153にほかのコンセプトスタイリングの例を掲載しています。

新しいプロダクトなら、機能的な要素が明確になってからスタイリングを始める方がよいでしょう。考慮しなければならない制約や創造性を自由に発揮する余地がはっきりします。

例1：ケトル

シルエット　下の図は新しいシルエットのデザインの例です。左側は既存プロダクトのスケッチで、クライアントはもっとハイテクで特徴のあるものへのスタイル変更を求めています。デザイナーはまずデザインに対する制約を把握し、既存シルエットのうち変更可能な箇所を見極めるところから着手します。注ぎ口、持ち手の位置、高さは元のプロダクトに合わせる必要がありますが（薄く描かれた輪郭を見てください）、残りの部分はある程度の変更が可能です。特徴のある新シルエットになった時点で外観はすっかり変わりましたが、ケトルだと一目でわかるように注ぎ口と持ち手には十分な一般性が残されています。このシルエットデザインは、これからのスタイリングプロセスを通じて変化していきます。

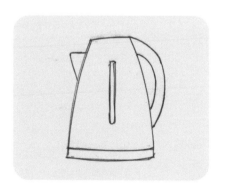

元のデザイン

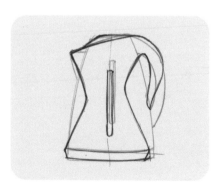

新シルエット

プロポーション　ケトルの全体的なプロポーションは、基準となるケトルと変わっていません。というのもこの方向の2Dイメージでは目立った特徴部はわずか（水量目盛窓、ふた、ベース）なので、シルエットのプロポーションの整理に注力したためです（右）。ほとんどの視覚的なポイントが、そばにあるポイント（ピンクのドット）と水平あるいは垂直に交差するようにデザインされ、バランスのとれたデザインになっています。たとえば、注ぎ口の先は持ち手のアーチ内側の上端部と水平に並び、水量目盛窓はケトル下半分のシルエットと平行していて、すべてが視覚的な調和を高めるのに役立っています。練習を重ねれば、こうしたことがグリッド（灰色の線）なしで直感的にできるようになります。覚えておいてください。プロダクトを見てどうもおかしいと感じるときは、たいていプロポーションに問題を抱えています。ですから、このステージは時間をかけてきっちり進めるようにしましょう。

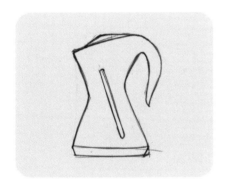
基準となるデザイン

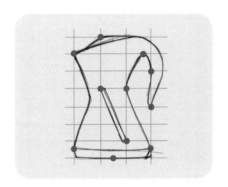
ポイントをグリッド上に揃えたデザイン

形状　このケトルの例で見直しが必要な形状は、周りにある特徴部との視覚的な連携が不十分で浮いて見える水量目盛窓だけです。そこで下の右図のように、持ち手につながるボディの上部と一直線になるように位置が変更されました。

基準となるデザイン

水量目盛窓の位置を変更したデザイン

スタンス　元のケトル(左)はがっしりした静的なスタンスをもちます。よりダイナミックなスタンスを求めるのなら、右の図のようにシルエットを傾けるといいでしょう。そうすると重心が前の方へと移ります。同時にベース部と持ち手のスタイリングも検討し始めています。

元のデザイン

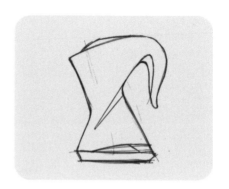

よりダイナミックなデザイン

線　左の図は、いろいろな線と形状を描き込んでみているのでごちゃごちゃしています。ボディの側面全体に延びる水量目盛窓は重要な視覚的特徴部で、持ち手とシルエットと関連づけられています。また持ち手の端部を出さずボディに一体化することで、周りのラインときれいに交わる空洞の形状がつくられています。持ち手の端部をボディに収束させないアイデアも、第2の案として簡単にデザインできるでしょう。元のスケッチを下書きに体裁を整えてスケッチしなおしたのが、右の完成した側面のデザインです。シルエットは濃く強調されています。

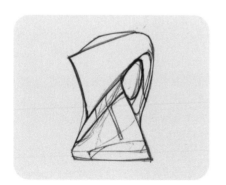

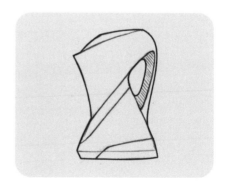

いろいろな線を試せば最適な線が見つかる

ボリューム　左のスケッチの水量目盛窓は、持ち手の付け根から前面へとボディを斜めに横切っています。この特徴部はスタイリング上の役割も担っていて、見た目におもしろみを加えると同時にボディのボリュームを分割し、大きすぎるかたまりを小さく見せています。そうした分割のないふたつ目のデザインは、すっきりして見えますが、メインのボリュームから明らかに大きく重たい印象を受けます。一方で、いびつなシルエットはインパクトを加え、角張った箱形の印象を軽減しています。

見た目の重さにボリュームがどう影響するか

表面　下のレンダリングから、このケトルの上部のシルバーの部分は円筒形がやや伸びたもの、ダークグレーの下部は円錐形という形態であることがわかります。シルバーの表面は注ぎ口からハンドルへとすっとのびて緊張を見せ、視覚的なインパクトを加えています。より幾何学的な円錐形の表面は、足元をがっしり見せるとともに十分な水量がしっかり蓄えられることを示しています。

2Dでレンダリングした
表面の言語

2Dから3Dへ　このステージで目指すのはプロダクトを3Dで視覚化すること
です。まだ形態が完全に固まっているわけではないので、最高のものをつくり
あげるためにこの段階でデザイナーの創造性を思う存分発揮することも多いで
しょう。基本となる形態をスケッチしたら、プロダクト全体に線がきれいに流れ、
また関係性が高まるように微調整も必要になります。複雑なプロダクトの場合
には特にそうですが、3Dで正確に表現するためには何度か描き直すことが必
要になるでしょう。

左はフタのデザインがよく見える角度から見た3Dイメージです。2Dで制作し
てあったイメージを変換したもので、線の連続性を高めるための調整が加え
られています、水量目盛窓は正面をすっと流れるように走って持ち手の付け根
に一体化されています。また、フタは開閉時に指をかける凹みを組み込んだデ
ザインになっています。インタラクションの生じる主な箇所（フタ、水量目盛窓、
持ち手）はブルーでハイライトされてハイテクな雰囲気をつくりだしています。

 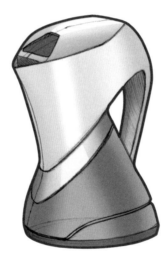

（左）ケトルの3Dスケッチ
（右）レンダリングしたもの

例2：バイク用ヘルメットのスタイリング

力強く挑戦的　マーク・デトレ

このヘルメットでは一般的なシェードを採用しておらず、その代わりに顔の形状を大胆に取り入れていて、シルエットにもそれが影響を及ぼしています。「目」のプロポーションは視界を確保するために次第に伸ばされていき、その「両目」の間のぎゅっと眉をしかめたような形状に呼応するように反転した「鼻」のカーブがつくられて調和のとれた姿を生み出しています。また、顎周りのボリュームは表面のクリースで分割され、光を受ける凹表面へと姿を変えています。

基準となるデザイン

シルエット

形状と線

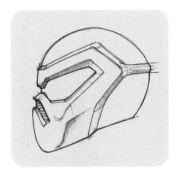

スタンスとボリューム

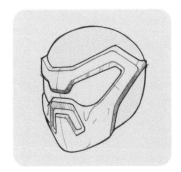

3Dスケッチ

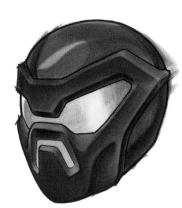

最終的な3Dレンダリング

Chapter12　スタイリングプロジェクト

例3：ハンマー

ダイナミックで冒険的　トロス・カンガー

ハンマーのヘッド部分は一旦単純化され、その後に「冒険的」な形状（鍾乳石と地面のような等高線）を取り入れて複雑になっています。ヘッドに下向きの角度がつくことでスタンスはダイナミックに、持ち手はよりエルゴノミックになっています。またネック部分の空洞の形状がハンマー自体を軽く見せています。

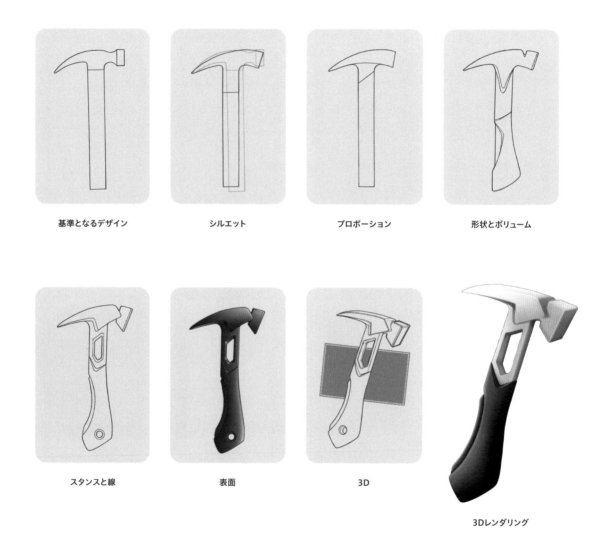

基準となるデザイン　　　シルエット　　　プロポーション　　　形状とボリューム

スタンスと線　　　表面　　　3D

3Dレンダリング

例4：コーヒーメーカーのスタイリング

クリーンでシンプル イアン・ハドロウ

やや円錐状になった新しいシルエットは、より安定感のあるどっしりしたスタンスになっています。フィルター部とポット部のいずれも基準のデザインよりも形状が単純化され、「陸上競技のトラック」のような形状のディテールが追加されています。またベース部分のエッジの傾きは形態を軽く見せ、持ち手の形状がポット本体の凹表面として複製されることで指を入れる空間が広げられています。

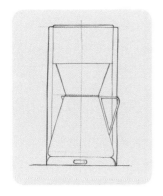

基準となるデザイン

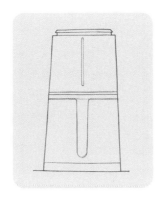

シルエット

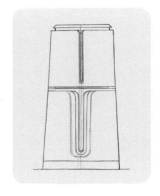

プロポーション

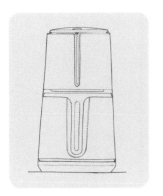

形状とスタンス

最終的な2Dスケッチ

表面

例5：シェーバーのスタイリング

ソフトでフレンドリー　トム・マクドウェル

このプロダクトでは、エルゴノミックな観点でシルエットが検討され、コンパクトで丸みのある形態が採用されました。また、形態上にゴーストラインを引いて検討するよりも先に、上部の円の形状が決定されています。最終的なラインの決定とあわせて、手にしたときに心地よいようにボリュームと表面も最適化されています。p.119を参照してください。

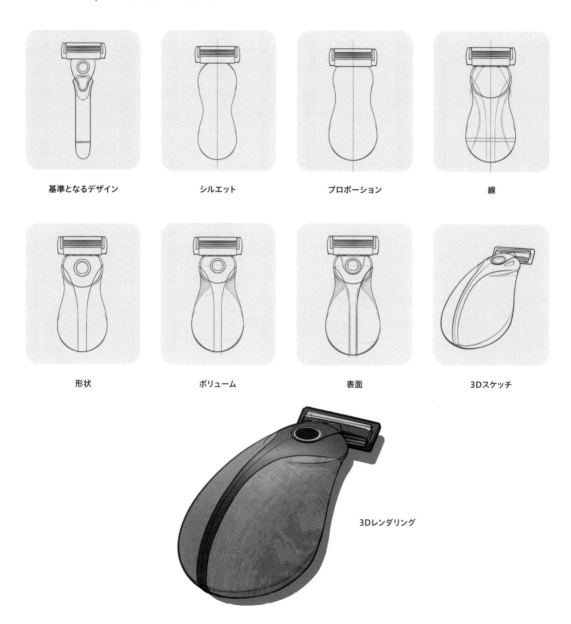

基準となるデザイン　　**シルエット**　　**プロポーション**　　**線**

形状　　**ボリューム**　　**表面**　　**3Dスケッチ**

3Dレンダリング

例6：スポーツ用シューズのスタイリング

軽くてダイナミック　アヌパム・トマー

ビジョンが極めて明確で、シルエットとスタンス、ラインが一貫した流れでデザインされています。まず、底のアーチと尖った両端がシューズを軽く見せています。そして、つま先のボリュームを囲うラインはその内側に複製されて、どの角度から見ても光を捉える段差のある表面になっています。一方で、履き口周りのボリュームは薄くてシャープなので、軽くてダイナミックに見えます。

シルエット、スタンスと線

形状とボリュームの決定

ディテールとブランディング

表面

プロダクトスタイリングのチェックリスト

リストの項目をざっとチェックし、検討するコンセプトをもっとよく見せるためにどのステージを取り入れるかを見極めます。本書の内容を発展させ、可能な限り挑戦的かつイノベーティブに取り組みましょう。斬新なアイデアこそが、唯一無二のスタイリングのトレンドをつくりだし、これからのプロダクトデザインをより刺激的なものにしてくれます。

- ☐ シルエット
- ☐ プロポーション
- ☐ 形状
- ☐ スタンス
- ☐ 線

- ☐ ボリューム
- ☐ 表面
- ☐ 2Dから3Dへ
- ☐ 色
- ☐ 材料

参考文献

Abidin, Shahriman Zainal, Jóhannes Sigurjónsson, André Liem and Martina Keitsch, 'On the Role of Formgiving in Design', *DS 46: Proceedings of E&PDE 2008, the 10th International Conference on Engineering and Product Design Education, Barcelona, Spain, 04–05.09.2008* (2008)

Anderson, Stephen P., *Seductive Interaction Design: Creating Playful, Fun, and Effective User Experiences* (Berkeley, CA: New Riders, 2011)

Baxter, Mike, *Product Design: A Practical Guide to Systematic Methods of New Product Development* (London: Chapman & Hall, 1995)

Bayley, Stephen and Giles Chapman, *Moving Objects: 30 Years of Vehicle Design at the Royal College of Art* (London: Eye-Q, 1999)

Bell, Simon, *Elements of Visual Design in the Landscape* (London and New York: Spon Press, 2004)

Blijlevens, Janneke, Marielle E.H. Creusen and Jan P.L. Schoormans, *How Consumers Perceive Product Appearance: The Identification of Three Product Appearance Attributes* (Delft: Department of Product Innovation Management, Delft University of Technology, 2009)

Bloch, Peter H., 'Seeking the Ideal Form: Product Design and Consumer Response', *Journal of Marketing*, 59:3 (July 1995), p.16

Coates, Del, *Watches Tell More Than Time: Product Design, Information, and the Quest for Elegance* (New York: McGraw-Hill, 2003)

Crilly, Nathan, *Product Aesthetics: Representing Designer Intent and Consumer Response* (Cambridge University Press, 2006)

——, James Moultrie and P. John Clarkson, 'Shaping Things: Intended Consumer Response and the Other Determinants of Product Form', *Design Studies*, 30:3 (May 2009)

Feijs, Loe, Steven Kyffin and Bob Young, 'Design and Semantics of Form and Movement', *DeSForM* (2005)

Useful websites:
www.cardesignnews.com
www.core77.com
www.dezeen.com
www.facebook.com/PeterStevensDesign
www.getoutlines.com
www.pantone.com
www.yankodesign.com

参考文献

156

Hekkert, Paul, 'Design Aesthetics: Principles of Pleasure in Design', *Psychology Science*, 48:2 (2006), pp. 157–72

Kamehkhosh, Parsa, Alireza Ajdari and Yassaman Khodadadeh, *Design Naturally: Dealing with Complexity of Forms in Nature and Applying It in Product Design* (Tehran: College of Fine Arts, University of Tehran, July 2010)

Lenaerts, Bart, *Ever Since I Was a Young Boy I've Been Drawing Cars: Masters of Modern Car Design* (Antwerp: Waft Publishing, 2012)

——, *Ever Since I Was a Young Boy, I've Been Drawing Sports Cars* (Antwerp: Waft Publishing, 2014)

Lewin, Tony and Ryan Borroff, *How to Design Cars Like a Pro* (Minneapolis, MN: Motorbooks, 2010)

Loewy, Raymond, *Never Leave Well Enough Alone* (Baltimore, MD: Johns Hopkins University Press, 1951).
『口紅から機関車まで：インダストリアル・デザイナーの個人的記録』
レイモンド・ローウイ著、藤山愛一郎訳、鹿島出版会、1981年

Norman, Donald, *The Design of Everyday Things* (London: MIT Press, 2002).
『誰のためのデザイン？：認知科学者のデザイン原論』
D.A.ノーマン著、岡本明、安村通晃、伊賀聡一郎、野島久雄訳、新曜社、2015年

Powell, Dick, *Presentation Techniques: A Guide to Drawing and Presenting Design Ideas* (Boston, MA: Little, Brown, 1985)

Restrepo-Giraldo, John, *From Function to Context to Form: Supporting the Construction of the Product Image*, International Conference on Engineering Design 05, Melbourne, 15–18 August 2005

Smith, Thomas Gordon, *Vitruvius on Architecture* (New York: Monacelli Press, 2003)

Sparke, Penny, *A Century of Car Design* (London: Octopus, 2002)

References for quotations

p.13, Peter Stevens, 'Aerodynamics: A Technology Tool or a Marketing Opportunity? Part Two', Facebook post, 21 November 2014, www.facebook.com/PeterStevensDesign/posts/aerodynamics-atechnology-tool-or-a-marketing-opportunity-part-twothe-interestin/875080065858328.

p.19, Stephen P. Anderson, *Seductive Interaction Design*, Chapter 4.

p.31, 'Reborn: The Healey 200', Moss Motoring, 3 August 2015, www.mossmotoring.com/reborn-healey-200.

p.42, Quoted in Roy Ritchie, 'Freeman Thomas, Ford Design Director: Design at the Crossroads of Image and Efficiency', *Automobile* magazine, 3 December 2008, www.automobilemag.com/news/freeman-thomas-ford-design-director.

p.60, Amy Frearson, '"Simplicity Is the Key to Excellence" Says Dieter Rams', Dezeen, 24 February 2017, www.dezeen.com/2017/02/24/dieter-rams-designer-interview-simplicity-key-excellence.

p.82, Del Coates, *Watches Tell More Than Time*.

p.97, Michele Tinazzo in Bart Lenaerts, *Ever Since I Was a Young Boy, I've Been Drawing Sports Cars*, p. 107.

索引

イタリック表示のページ番号は図を示す。

図版クレジット

本書を出版するにあたり、次に挙げる方々や企業、ブランドからプロダクトの
イメージの使用許可をいただきました。ここに感謝申し上げます。

プロフィール

[著者]
ピーター・ダブズ

コンシューマー・プロダクト・デザインの修士課程在学中に、D&AD国際学生アワードにおいてプロダクトデザインで一等を獲得した。その後プロダクトデザインのコンサルタントとしてのキャリアをスタートし、現在は2010年から勤めるダイソン社で、シニア・デザイン・エンジニアとして活躍している。

[監訳]
小野健太 (おの けんた)

1972年生まれ。2001年千葉大学大学院自然科学研究科後期課程修了、博士（工学）。その後、三菱電機デザイン研究所、Mitsubishi Telecom Europe S.A.にてデザイン業務に携わる。千葉大学工学部デザイン学科助手を経て、現在、千葉大学デザイン・リサーチ・インスティテュート教授、システムプランニング研究室に所属し、さまざまなシステム、仕組みのデザインに関する研究に取り組んでいる。

[翻訳]
百合田香織 (ゆりた かおり)

神戸大学大学院博士前期課程修了。専攻は建築／建築史研究室。公務員を経て、英国赴任同行を機に翻訳者として活動を始める。訳書に『Google流ダイバーシティ＆インクルージョン』『配色デザインカラーパレット』『ヘルスデザインシンキング』(以上、ビー・エヌ・エヌ)、『名建築の歴史図鑑』(エクスナレッジ)、『建築と触覚』(草思社)などがある。

クレジット

プロダクトデザインのスタイリング入門
アイデアに形を与えるための11ステップ

2023年6月15日　初版第1刷発行

著者	ピーター・ダブズ
監訳	小野健太
翻訳	百合田香織
発行人	上原哲郎
発行所	株式会社ビー・エヌ・エヌ

〒150-0022　東京都渋谷区恵比寿南一丁目20番6号
Fax:03-5725-1511 ／ E-mail:info@bnn.co.jp
www.bnn.co.jp

印刷・製本	シナノ印刷株式会社
翻訳協力	株式会社トランネット (https://www.trannet.co.jp)
版権コーディネート	株式会社イングリッシュ エージェンシー ジャパン
日本語版デザイン	関口董
日本語版編集	河野和史

ISBN978-4-8025-1090-5
Printed in Japan